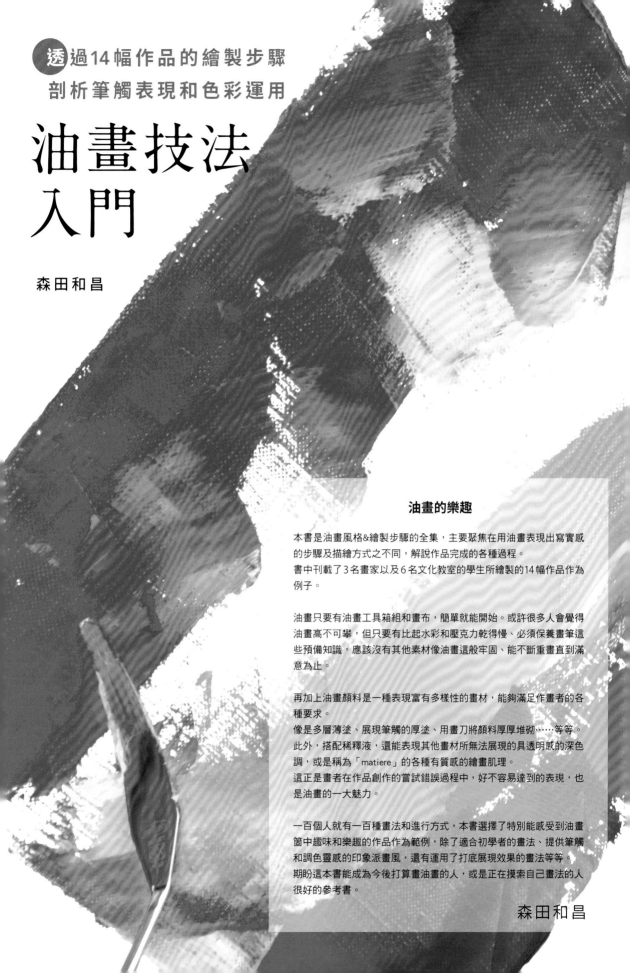

透過14幅作品的繪製步驟
剖析筆觸表現和色彩運用

油畫技法入門

森田和昌

油畫的樂趣

本書是油畫風格&繪製步驟的全集,主要聚焦在用油畫表現出寫實感的步驟及描繪方式之不同,解說作品完成的各種過程。

書中刊載了3名畫家以及6名文化教室的學生所繪製的14幅作品作為例子。

油畫只要有油畫工具箱組和畫布,簡單就能開始。或許很多人會覺得油畫高不可攀,但只要有比起水彩和壓克力乾得慢、必須保養畫筆這些預備知識,應該沒有其他素材像油畫這般牢固、能不斷重畫直到滿意為止。

再加上油畫顏料是一種表現富有多樣性的畫材,能夠滿足作畫者的各種要求。

像是多層薄塗、展現筆觸的厚塗、用畫刀將顏料厚厚堆砌……等等。

此外,搭配稀釋液,還能表現其他畫材所無法展現的具透明感的深色調,或是稱為「matiere」的各種有質感的繪畫肌理。

這正是畫者在作品創作的嘗試錯誤過程中,好不容易達到的表現,也是油畫的一大魅力。

一百個人就有一百種畫法和進行方式,本書選擇了特別能感受到油畫箇中趣味和樂趣的作品作為範例,除了適合初學者的畫法、提供筆觸和調色靈感的印象派畫風,還有運用了打底展現效果的畫法等等。

期盼這本書能成為今後打算畫油畫的人,或是正在摸索自己畫法的人很好的參考書。

森田和昌

INDEX

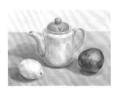
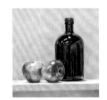
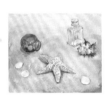
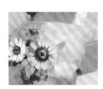
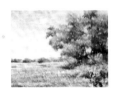
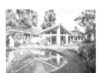

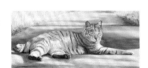

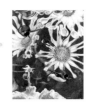

❖ 本書的閱讀方法

・內文中以橘色 * 標示的用語，請參照P103的用語解說。此外，關於內文中登場的畫具，在P104～111有說明。

・範例作品的製作時間、天數是大概的參考值。作畫的速度因人而異，請依照自己的速度繪製。

・想一開始先備齊工具的人，請參考P104畫具的頁面。

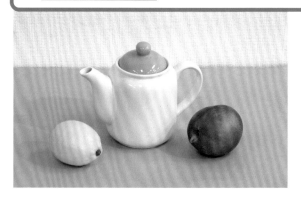

靜物基礎

〈水果與水壺〉

油畫 F4號　6小時

● 鉛筆底稿　30分鐘

● 油彩底稿　1小時

　▼　乾燥

● 實際製作　4小時半

不妨以身邊的物體作為題材，以基本的進行方式畫畫看。

這是利用單色的陰影表現（camaieu*）來捕捉物體的立體感，之後再塗上色彩的一種做法。

對初學者來說，同時觀察「立體感（陰影）」和「色彩」並加以表現是很困難的。底稿不受限於色彩，以單色的陰影畫出立體感、空間感。底稿畫完後，等待乾燥，下次再集中描繪色彩。

底稿使用土黃色和棕色系。用帶有溫度的色調，即使殘留少許在畫面上也不會構成妨礙。

Style

● 初次畫油畫的基本

● 觀察形狀、陰影，忠實描繪

● 用基本畫材作畫

❖　搭配物體

物體要選擇容易描繪形狀、有陰影、容易呈現立體感的東西。這裡將水壺放置於中心，形成穩定的三角形構圖。稍微前後錯開配置，以呈現出空間感。

畫布使用的是幾乎畫得下物體原寸大的F4號尺寸。

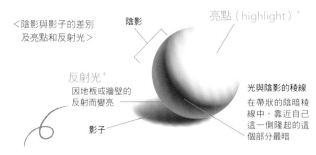

<陰影與影子的差別及亮點和反射光>

陰影

亮點（highlight）*

反射光*
因地板或牆壁的反射而變亮

光與陰影的稜線
在帶狀的陰暗稜線中，靠近自己這一側隆起的這個部分最暗

影子

POINT

人會因為陰影而感受到厚度和空間感。為了呈現出立體感，設定光線時，
需能觀察並區分光和陰影的稜線（交界處）及反射光

（室內無法呈現反射光的時候，可以在主燈源的相反側放置輔助燈或在牆上貼白色紙張等物品，製造反射光）

1. 以鉛筆畫底稿

使用較柔軟的3B鉛筆及軟橡皮繪製底稿。
一邊思考如何下筆在畫面上（大小及位
置），一邊決定輪廓、加上陰影。這個階段
不仔細描繪細部也沒關係。

完成後，用素描保護噴膠（fixative）固定
底稿，以避免接下來在透明薄塗*時，鉛筆
的黑形成髒汙。

[底稿完成]

POINT

若噴上素描保護噴膠
的話，透明薄塗時鉛
筆的黑色就不會溶出
來，比較好畫

*也可以不加固定，運用鉛
筆的黑色來繪製

炭筆

軟橡皮

素描保護噴膠

*也可以使用炭筆代替鉛筆

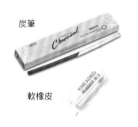

2. 油彩─透明薄塗

將土黃色顏料用大量的油畫調合油溶解，觀察
陰影處，在鉛筆畫的底稿上方透明薄塗。暗度
不足的地方疊上焦赭色。

焦赭　　土黃　　油畫調合油

畫箱工具組內附的油畫調
合油，是為了方便使用調
合成的萬能稀釋液。只要
這1瓶就可以從最開始畫
到最後。

等到畫過幾幅，逐漸習慣
油畫以後，可以學著依用
途使用不同的稀釋液，例
如只在透明薄塗階段使用
松節油等等

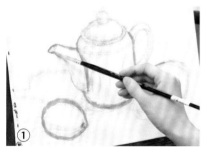

① 將土黃色用油畫調合油稀釋，沿著輪廓線描繪形狀

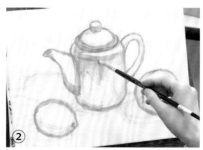

② 一邊用調合油調整顏料的濃度，一邊描繪陰影。留
下明亮處，大致區分出濃淡

③ 在桌面上加上影子

④ 背景如果白白的會太亮，因此薄塗上土黃色，和留
白的部分作區別

⑤ 影子暗度不夠的部分，加上焦赭加強

POINT

畫失敗的話，可以用布
擦掉重畫

▼ 乾燥

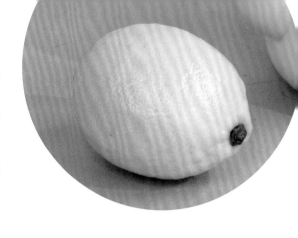

3. 初步繪製—「放」上固有色

底稿乾燥後，就開始依照物體各自的色調上固有色。試著從相對較容易掌握形狀和陰影的檸檬開始。

油畫的基本是從暗部往亮部進行。將檸檬大致分成暗、中間、亮等3色的部分，逐步上色。與其說是塗色，比較接近把顏色「放」上去。隨時檢視相對位置、形狀，一邊進行。

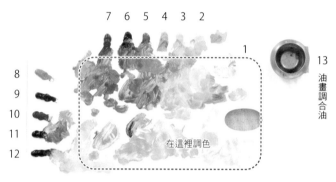

一開始把所有顏色都擠出來到調色盤上備用，先試著混合看看。從經驗裡學習經過混色會變成什麼色調。稀釋液則使用油畫調合油

<取自油畫畫具組的基本12色>

1　永固白 Permanent White
2　檸檬黃 Lemon Yellow
3　永固黃 Permanent Yellow
4　土黃 Yellow Ochre
5　朱紅 Vermilion（Hue）
6　亮紅 Bright Red
7　焦赭 Burnt Sienna
8　永固淺綠 Permanent Green Light
9　永固綠 Permanent Green
10　鈷藍 Cobalt Blue（Hue）
11　深群青 Ultramarine Deep
12　象牙黑 Ivory Black

13　油畫調合油

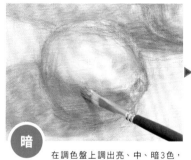

暗　在調色盤上調出亮、中、暗3色，從暗的陰影部分開始上色。多上一點，感覺稍微溢出到明亮側。如果要使用稀釋液也只需一點點，大約是沾濕畫筆的程度

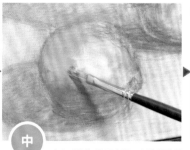

中　上色時顏色蓋到暗部。和陰影的界線太過明顯的話，可以用畫筆抹一抹，使之融合。由於希望略帶點厚度，故沒有使用稀釋液

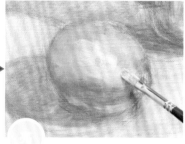

照射到光線的亮部很明亮且顏色鮮豔，因此厚塗上大量接近原色的黃。不使用稀釋液，呈現類似堆疊的感覺

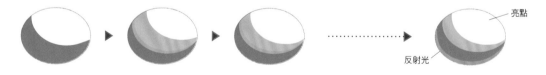

反射光

亮點

POINT

1. 從陰影的暗處開始上色。依照暗→中→亮→亮點的順序，逐步覆蓋上去的感覺
2. 隨著愈往明亮的部分，不斷堆疊顏料、厚塗

[亮、中、暗部進行方式的參考]

亮度	彩度（鮮豔度）	顏料的厚度	筆觸	稀釋液
亮	強	厚	強	極少或無
中	↕	↕	↕	↕
暗	弱	略薄	弱	少量

將檸檬上完底色之後，不仔細描繪，以同樣的要訣開始畫油桃。進行繪製時需留意保持整體均衡、同時進行。

描繪物體之後，接著逐步著手畫桌面的影子、桌面、背景。要注意的是，別急著完成而只把檸檬先修飾好。

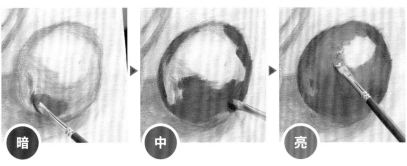

和檸檬一樣，以將明亮的顏料覆蓋在暗部的感覺，逐步上色

水壺和桌面、背景以相同方式進行。物體與桌面的接觸點（接地面）是陰影最重的地方，因此最好在早一點的階段處理。

形狀比較複雜的水壺，盡可能將外形簡化，以大片的陰影面捕捉。將同樣是陰影、相同顏色的地方同時進行處理的話，比較容易維持整體性，而不至於破壞整體的平衡。

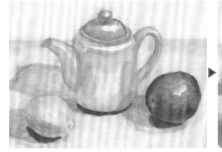

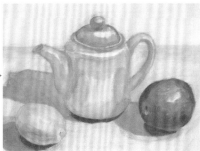

POINT

相同顏色、同樣明暗的地方同時進行。
用相同的畫筆上色，畫得也比較快

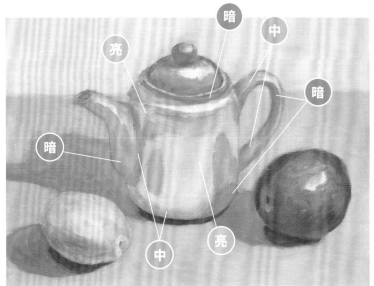

［明暗相同、相同色調的地方］

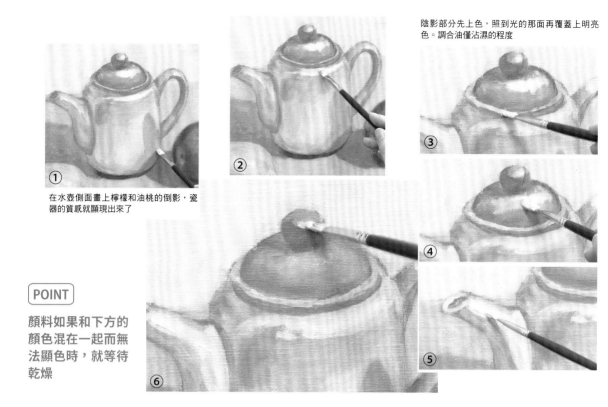

陰影部分先上色，照到光的那面再覆蓋上明亮色。調合油僅沾濕的程度

① 在水壺側面畫上檸檬和油桃的倒影，瓷器的質感就顯現出來了

②

③

④

⑤

⑥

POINT

顏料如果和下方的顏色混在一起而無法顯色時，就等待乾燥

$4.$再上一層顏色進行調整

整體都上了固有色以後，一邊調整陰影和顏色，並繼續增加厚度。寫實描繪時，比起選用和物體完全相同的顏色，著眼於立體的形狀、配合陰影來進行，才是提升技巧的捷徑。

▼ 乾燥

POINT

物體是透過與桌面、背景之間的關係而存在的。物品與背景**交界部分的形狀、明暗**尤其要留意一致性

畫油桃

①

②

③

④ 畫上桌面的藍色，從外側修整油桃的形狀。境界線太明顯的話，就用手指抹一抹加以減弱

⑤ 油桃影子的顏色改用深藍色加強，配合桌面本身的色調

和水彩或壓克力比起來，油畫顏料乾燥的速度較慢。不過，這也有好處。
由於乾得慢又具有流動性，簡單就能做出漸層或進行中間色的混合。
即使失敗了，刮除、擦掉，畫布也不會磨損。等乾燥後還可以再次嘗試，處理到滿意為止

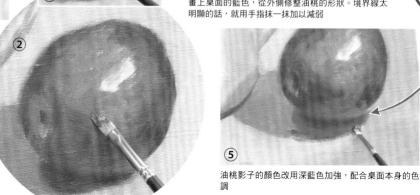

① 再次從陰影的地方開始上色。疊色時比較像是覆蓋上去的感覺，而非重畫下層的顏色

② 疊色時，稍微透出下層的顏色也可以

③ 照射到光線的亮面也上色。為了使亮面和陰影的交界不要太明顯，抹一抹加以融合

畫水壺

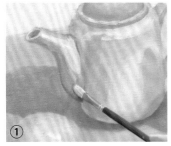

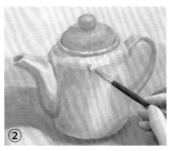

① 再次上陰影的顏色並修整

② 在茶壺壺身的上方與側面之間做出一個面，呈現邊緣的弧度

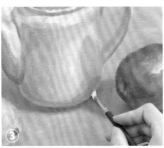

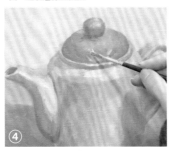

③ 落在水壺上的油桃影子加暗一個等級，配合影子的色調

④ 在蓋子上畫上亮點*，呈現質感

POINT

讓顏色接近實物固然也很重要，但更需留意的是**形狀、相對位置、符合物體的陰影**

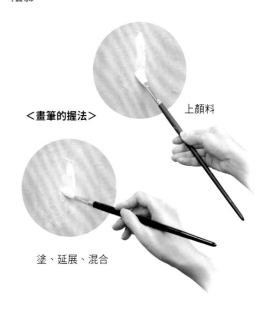

上顏料

<畫筆的握法>

塗、延展、混合

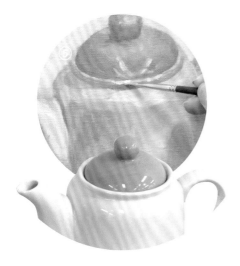

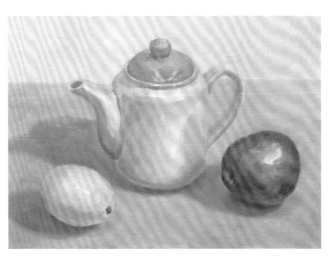

5. 最後修飾－細部描繪

確認整體感、空間感，修飾明暗關係跑掉的地方、細部描繪不足的部分。

於各個物體最明亮的面疊上筆觸（touch）*，細細描繪。亮點是畫作中最為細緻部分，因此需不斷修飾直到畫好為止。

③ 在上亮點之前，先將基底的色調調整一致非常重要

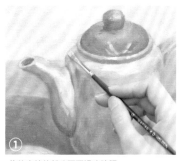

① 往後方繞的部分不要過度強調

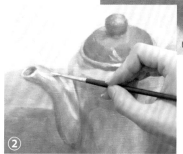

② 邊緣修弱一點，比較不會搶戲

POINT

為了凸顯亮點，其底層色調（tone）*要暗一個等級以上

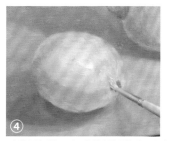

④ 意識立體感的同時，修整亮點周邊的面的陰影

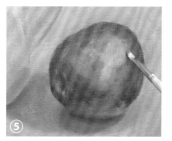

⑤

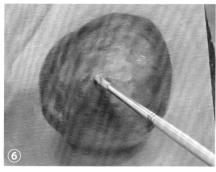

⑥ 在疊上亮點之前，再次修整下方的色調

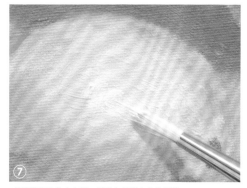

⑦ 彷彿將顏色放上去般，堆疊上接近白色的亮點

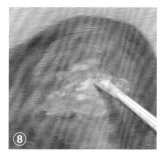

⑧ 用堆疊的感覺畫上黃＋白的亮點

⑨ 再次確認畫作整體的平衡，並修正桌面就完成了

依顏色更換畫筆 ……▶ 作畫中的洗筆方式

不同顏色和明暗要使用不同畫筆。只有幾支筆，而途中想換顏色時，可以在報紙上摩擦，把顏料擦掉，或用布或面紙拭掉。如果是同色系，即使殘留些許之前的顏色也可以畫，不用太在意。想要完全清除之前的顏色時，沾取揮發性油，把畫筆在調色盤邊緣按壓幾次，讓顏料溶出，再用布徹底擦去。或是也可以用洗筆油完全洗掉。

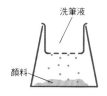

洗筆液

顏料

＜金屬製洗筆筒＞

裝入洗筆液使用。把畫筆在裡面的濾網上攪拌、摩擦，洗掉顏料。

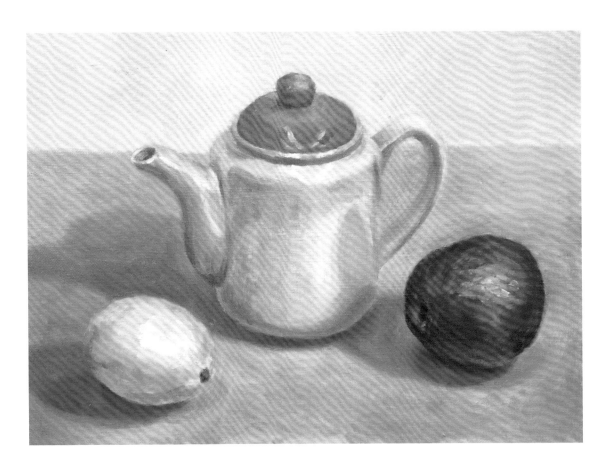

仔細觀察物體、照實描繪的作品。水果的固有色強烈，往周圍的反射以及顏色的變化雖然稍嫌不足，但可以窺見其試著依照所見忠實描繪的態度。

於暗部和亮部做出了顏料厚度的高低差，既有細部描繪，也呈現了油畫的厚重感。

作者雖然有素描的經驗，不過油畫這是第2幅作品。

完成
〈水果與茶壺〉 F4號
作者 竹部裕香

 畫筆的洗法 ．．．．．．．．．．．．．．．．．．．．．．．．．．．．．．．．．．．．．．．

清洗畫筆要每次都徹底實行，不要嫌麻煩。沒有徹底洗乾淨的話，毛根會變得硬梆梆，筆鋒也會毛躁而導致無法作畫。

尤其是柔軟的天然筆毛，更需小心處理。洗淨後要潤絲（市售頭髮用的亦可）、梳理好形狀，筆尖向下用曬衣夾夾掛起來靜待乾燥。勤加保養的話，使用壽命也相對較長。

①用布、面紙、報紙等物品仔細擦拭掉顏料。

②③以洗筆油（照片中為攜帶用）徹底卸除顏料，再用布擦拭。

④沾取市售的肥皂，在手掌上按壓、像在畫圈圈一般充分起泡後洗掉。重複這個步驟直到沒有顏料釋出，再用布擦乾水分，把筆尖理順後陰乾。

STILL LIFE

靜 物

〈蘋果與瓶子〉

油畫 S3號　6小時

- **照明　40分鐘**
 *尋找漂亮的光線

- **底稿　20分鐘**

- **實際繪製　5小時**

❖ 設置物體

以室內燈光描繪的靜物畫，很多都是來自左右一個方向的斜光。這次為了營造視覺上的新鮮感，除了室內燈光以外，於正上方再追加1個燈。把這個燈作為柔和的主燈，調整使陰影不至於過暗。

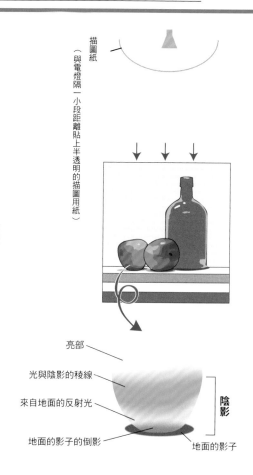

描圖紙
（與電燈隔一小段距離貼上半透明的描圖用紙）

亮部
光與陰影的稜線
來自地面的反射光
地面的影子的倒影
陰影
地面的影子

物體與燈光的設置方法

物體	選擇紅色和黃色鮮豔、色澤良好的蘋果。將瓶子上的標籤撕除。不描繪多餘的物品，選擇能專注於表現陰影與主體的反射、亮點（燈光的反射）、玻璃質感的黑色瓶子。
燈光	除了室內的日光燈，另外從正上方的天花板位置照射聚光燈。由於聚光燈會使陰影界線變得明顯，因此包上描圖紙加以柔化。 調整燈光的距離、強弱，確認陰影的形狀和濃淡。由於是以明亮的作品為目標，因此陰影不要太暗。
視點、構圖	模仿巨匠夏丹的靜物畫的視點，將物體設定在接近視線的高度（可以稍微看到上面的程度）。

蘋果和瓶子模仿靜物畫的巨匠夏丹，以接近水平的視點描繪。另外，避免使用顏料的黑色，以明亮而水潤的靜物畫為目標。

隨著光線照射方式的不同，物體的樣貌也會跟著改變。呈現區塊感的難易度、呈現出的色澤也會隨之不同。不妨調整燈光的位置與強度，仔細尋找可呈現出立體感、鮮豔色澤、瓶子質感的光線來設定。

不使用黑色顏料，而是藉由混色呈現暗部的顏色。嘗試各式各樣不同顏色的混色，也可能發現意想不到的顏色。

POINT 不使用黑色。以混色呈現暗色和灰色

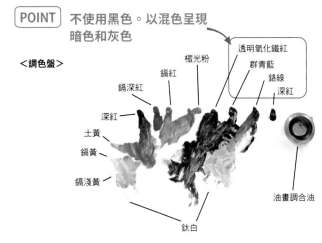

＜調色盤＞

透明氧化鐵紅
群青藍
鉻綠
深紅
極光粉
鎘紅
鎘深紅
深紅
土黃
鎘黃
鎘淺黃
鈦白
油畫調合油

1. 底稿

透明氧化鐵紅混合鉻綠、群青藍，調出茶褐色，直接在畫布上繪製底稿。考慮到接著馬上要上的蘋果顏色的澄澈度，幾乎沒有畫上陰影。不使用稀釋液，以摩擦的方式畫。

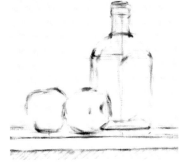

［完成的底稿］幾乎只有標出位置

2. 初步繪製

從較早的階段就畫出蘋果的鮮豔感。依主角的蘋果～瓶子～背景～檯面的順序進行。

開始描繪蘋果的30分鐘・擷取自繪製過程

蘋果以分塊的感覺大致分出＋明暗及顏色的面來觀察。沿著面粗略填上大量底色，如果要使用稀釋液也只需略微沾濕的程度

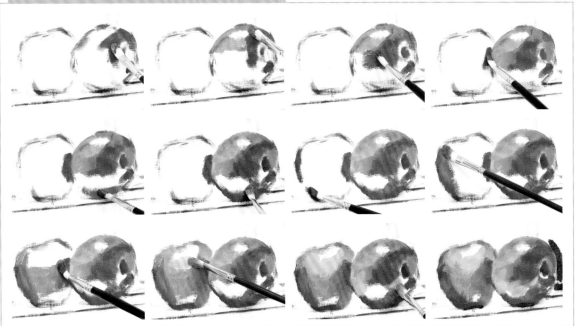

蘋果全部上完色後，開始進行其他部分。瓶子、背景、檯面畫上以透明氧化鐵紅、群青藍、鉻綠、深紅混合調成的基本暗色，再用加了白色的灰色描繪

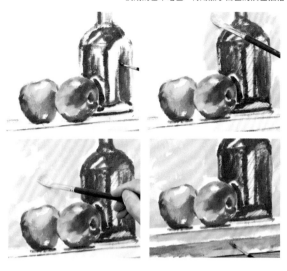

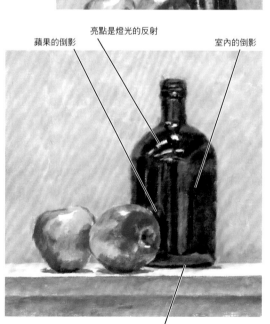

背景只上了以紅、藍、黃增添變化的灰色。檯面的陰影部分則加了褐色及綠色系

3. 上第二層顏色

將瓶子、背景、檯面疊上顏色，呈現出厚度。到完成以前，稀釋液只使用增加顏料延展性程度的量。

背景 在背景疊上顏色，呈現深度。背景與蘋果、瓶子的交界部分，要意識到繞過去的空間，讓色調稍稍變暗。接近物體的背景筆觸弱一點，距離較遠的空間筆觸則加大加強，以呈現差異

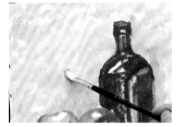
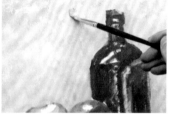

瓶子 描繪瓶子的玻璃質感。瓶子的表面倒映出室內的模樣。閃閃發亮的亮點是室內的日光燈以及聚光燈的反射。靠近前方的蘋果也倒映在上面

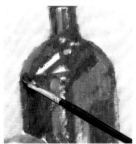
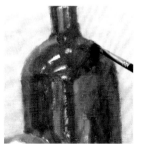

亮點是燈光的反射

蘋果的倒影

室內的倒影

檯面 檯面的顏色改為帶藍色的顏色，呈現與背景的差異

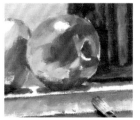
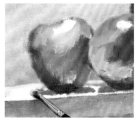

檯面的倒影

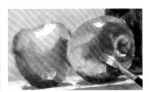

在粗略上色的蘋果上疊色，修整色澤和圓潤感。
相對於上面照到光的鮮豔度，側面下方的陰影色則稍微暗沉，以形成對比，使上面鮮豔的紅色看起來更加鮮嫩欲滴

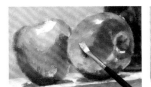
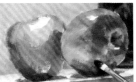
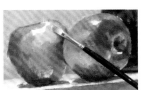

瓶子 在倒影處加入藍色，畫上亮點

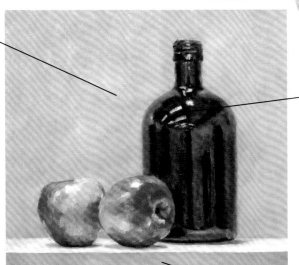

背景 疊上顏料的同時，將筆觸修得較不顯眼。
筆觸明顯的地方，用8號左右乾淨的圓筆在圖面上立起來輕輕點一點，使它變模糊（稱為空筆輕點）

4. 最後修飾

視整體的均衡，再次描繪主角的蘋果。一邊減少讓蘋果看起來粗糙的筆觸，一邊修整完成。最後再修整瓶子上的亮點。

檯面 物體正下方的影子，是表現與檯面關係的重要部分，需仔細描繪影子的形狀、明暗

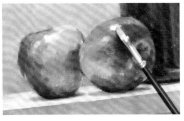
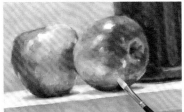
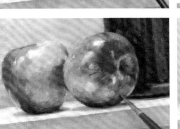
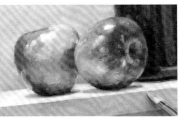

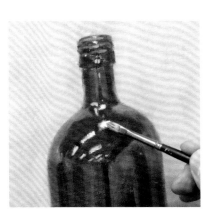

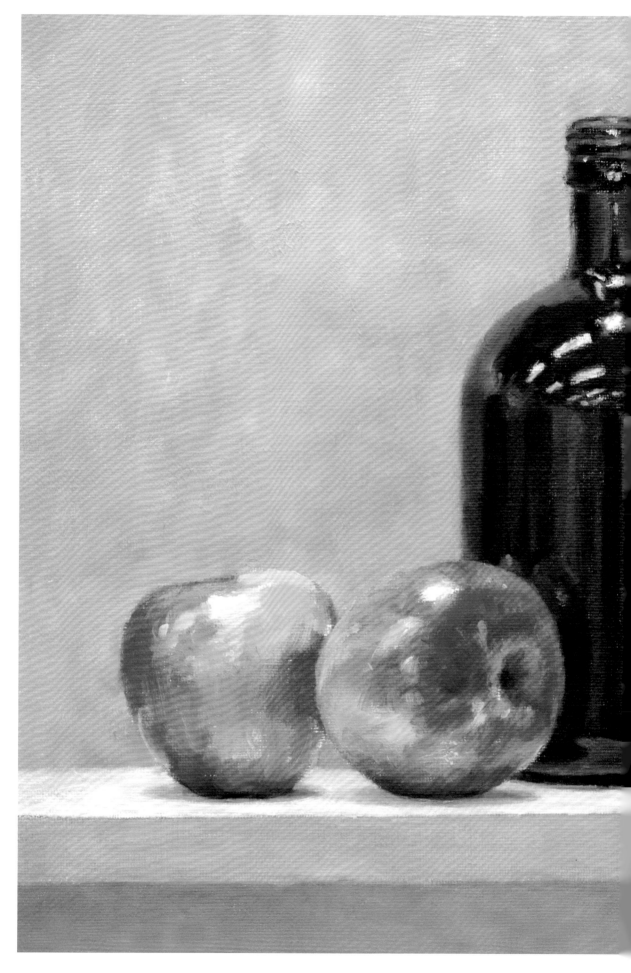

燈光從正上方照射下來，映照出蘋果的紅、襯托它的黑色瓶子、中性灰的背景，每個都是令人印象深刻的主題。

以能感受到色彩濃淡的明亮靜物畫為目標。隨時留意陰影不要黑黑的、不要變成暗暗的畫作。
雖然從這裡開始還可以再稍微細細描繪，但決定停留在看得出顏料厚度和筆跡的程度，將其視作完成。蘋果為了表現紅色的顯色，以及水果的鮮豔欲滴感，特別意識到筆觸的流動感。相反的，背景則在多次疊色之後，用空筆輕點模糊的感覺使之沉穩。

以室內光作畫時，依照燈光的調整，物體的樣貌也會截然不同。搭配物體的時候，為易於描繪並呈現漂亮的陰影，調整光線來畫是提升技巧的捷徑。

完成
〈蘋果與瓶子〉　S3號
作者　森田和昌

STILL LIFE

靜物

〈海星與貝殼與瓶子〉

油畫 F8號　14小時

● 打底　1小時半

　▼　完全乾燥

● 底稿　30分鐘

● 實際製作　12小時半

學會忠實地描繪物體之後，不妨將物體的配色、畫面的色調改成自己喜歡的顏色畫畫看。

即使和實際的配色不同，只要明暗的關係符合，物體的存在感就不至於消失。如果能透過陰影的表現掌握到立體感、質感的話，並不一定要使用固有色。改變色調的話，能使看的人感到新鮮，並留下深刻的印象。

一開始如果使用太多顏色會難以整合，因此先以相近色進行，中途再漸漸增加顏色的種類。這裡是以黃～橘～紅～紫的顏色串連為主軸，以淡淡的色調作統整。製作上較講究色感，應該也能訓練對顏色的敏銳度。

❖ 打底

在畫布上施予凹凸起伏且粗糙的有色打底。

將壓克力打底劑（gesso）*＋壓克力塑型劑（modeling paste）*混合壓克力顏料的褐色，以畫刀和畫筆厚塗，一邊做出凹凸起伏的效果。等待乾燥共塗3次。
壓克力打底劑和壓克力塑型劑是水性的。要添加顏色時，要使用水性的壓克力顏料

Process

1. 底稿

▼　完全乾燥

有凹凸起伏的底層，要使用容易附著的炭精條*畫。簡單就能擦拭掉，也能輕鬆修正。顏色選擇接近底層的褐色系。描繪形狀的同時加上陰影。

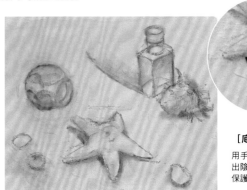

炭精條

[底稿完成]

用手指或布摩擦，區分出陰影的強弱。用素描保護噴膠固定

2. 初步繪製

活用打底的有色底層來進行。和靜物的基本畫法一樣，先畫地面的影子、物體的陰影等暗處。此外，運用有顏色的底層，照射到光的亮部在較早的階段就上色。

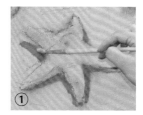

① 各個物體在地面的影子，以加了藍色的冷色系開始畫

② 暗部上了褐色系以後，亮部也上薄薄的顏色，呈現鼓起來的感覺

③ 意識著透明感，將圓形瓶子上色。改變瓶子的色調，換成紫色系的色調

④ 畫上貝殼的亮部與底色的黃色系

3. 將背景罩染

為了強調底層的凹凸、呈現顏色的深度，進行罩染（glaze）*。將紅、藍、黃以大量稀釋液稀釋，再用畫筆塗上去，大約是會從畫上滴落的程度。如此一來，顏料會堆積在底層的凹處，呈現出有趣的效果。雖然也有罩染專用油，但這裡是使用油畫調合油來塗。之後再用面紙稍微擦去，讓顏色不至於太過鮮豔。

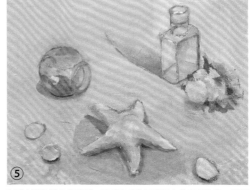

⑤ 有了中間色的有色底層，暗部完成後可以馬上往亮部進行，能輕鬆地將整體分為暗、中、亮部。此外，由於這次把整體色調整合為相近色，故容易區隔出陰影的差異，比較易於統整

群青藍　深紅　鎘紅　朱紅　鎘黃　永固黃　永固綠　焦棕　鈦白　鋅白　鮮紫　焦赭　透明氧化鐵紅

※ 從初步繪製到完成，都是使用油畫調合油稀釋顏料

〈罩染後的調色盤〉

罩染與擦拭

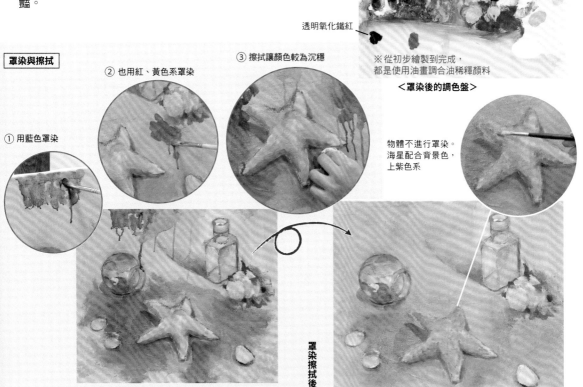

① 用藍色罩染

② 也用紅、黃色系罩染

③ 擦拭讓顏色較為沉穩

物體不進行罩染。海星配合背景色，上紫色系

罩染擦拭後

4. 上第二層顏色－以畫刀堆疊、刮、畫

罩染乾了以後，以畫刀在背景堆砌顏料。地面、背景想像大氣的流動，一邊有效運用粗糙的肌理*（指繪畫肌理的凹凸及材質感），一邊創造出畫弧般的動態感。背景部分反覆塗抹後刮一刮、讓顏色融合，同時也開始繪製各個物體。

背景與海星

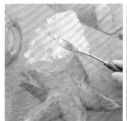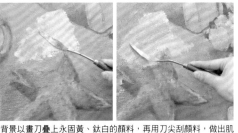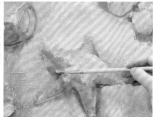

背景以畫刀疊上永固黃、鈦白的顏料，再用刀尖刮顏料，做出肌理。呈現讓下層顏色露出來的效果

背景和平行的海星也塗上顏料。明亮處用永固黃、深紅、鈦白。另外，畫出地上的影子，表現出存在感

<背景使用色>
永固黃
鈦白
群青
深紅
鎘紅
鎘黃

再次將背景疊上顏料。用鈦白和其他顏色，一次用2色左右各自混色，塗抹上去。為了運用地面的顏色，有些地方先空下來不畫

瓶子、螺貝與背景

圓瓶 鮮紫、洋紅、焦赭。呈現透明感

透明瓶 透明感的部分要一邊搭配背景色進行描繪。輪廓則用土黃＋群青＋白色，先淡淡上色

螺貝的陰影 在白色中一點一點添加鮮紫、群青、焦赭等顏色混合、調節

背景 有點擔心白白的部分，故以透明氧化鐵紅罩染。之後擦拭掉一部分

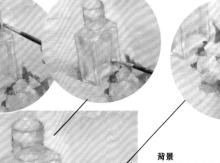
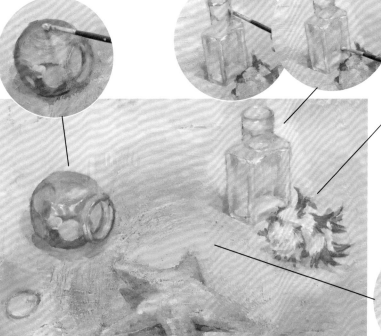

 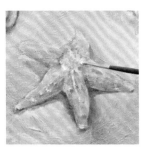

海星
使用紫色、焦赭、朱紅、鎘黃等等顏色，描繪表面的質感。影子用群青和深紅混色。亮部用鈦白堆砌，呈現立體感

瓶子與貝殼的細節

透明瓶 輪廓顏色較深的地方主要用紫色（深紅＋群青藍）。瓶身不用單色，而是以帶入周圍顏色的感覺表現。壓低彩度淡淡描繪，並用手指弄模糊

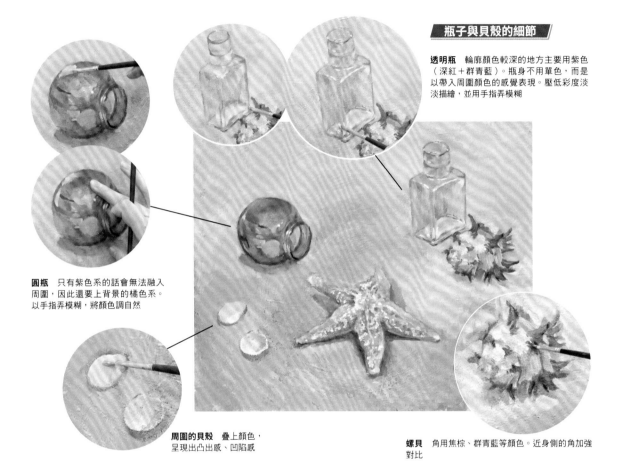

圓瓶 只有紫色系的話會無法融入周圍，因此還要上背景的橘色系。以手指弄模糊，將顏色調自然

周圍的貝殼 疊上顏色，呈現出凸出感、凹陷感

螺貝 角用焦棕、群青藍等顏色。近身側的角加強對比

POINT

藉由反覆「塗上後加以破壞」來表現深色調與肌理

5. 最後修飾

視畫面整體的平衡，調節背景的顏色。此外，在略顯不足的近身側地面，加入粗糙的質地以呈現質感。最後修飾要凸顯主角。

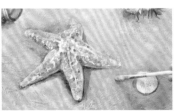

視畫面整體的平衡，調節背景的顏色

為了讓畫面具有空間感，畫面上方部分塗上帶藍色的灰，降低顏色的彩度

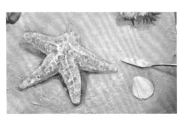

以畫刀輕輕滑過表面，做出像沙子般乾乾的質感

加強螺貝和海星的立體感就完成了！

雖然像照片一樣描繪有它的樂趣，畫得栩栩如生也會令人喜悅，然而，如果畫作變得和照片一模一樣的話，那就太無聊了。

作者以自己的詮釋，將實際的物體置於包圍在粉嫩色調的空間中。由於有素描式的陰影觀察，即使改變顏色也存在感十足。
跟隨感性而上的淡淡色調很美，也扼要地分別描繪出物品的質感。反覆畫了又刮而製成的粗糙背景，即使在沙灘上也看得出空氣的流動，令人印象深刻。置換成想像中的顏色所畫出來的物體，在與照片截然不同的幻想空間中，散發著現實的存在感。
是任誰都無法模仿的、作者專屬的繪畫世界。

完成
〈海星與貝殼與瓶子〉　F8 號
作者　和田美帆子

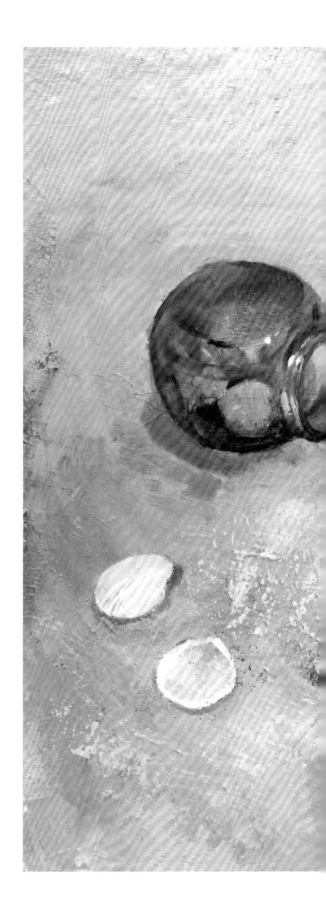

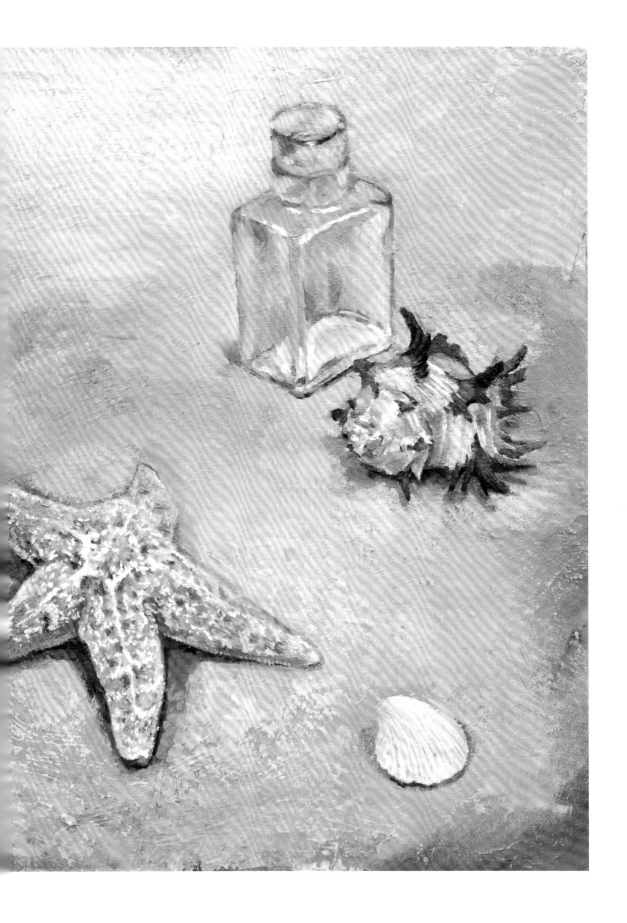

靜 物

〈向日葵〉

油畫 F3號　約3小時半

● 打底（2～3次）　共1小時

　▼　每次打底後乾燥

● 底稿　10分鐘左右

● 實際製作　2小時20分

Style

● **直接利用打底的效果繪製**

● **肌理區分出高低差，呈現厚重感**

● **透過省略與細部描繪，營造畫面的亮點**

學會了把物體畫得「像」之後，不妨嘗試讓主題看起來更具效果的繪製方式。當試運用事先以「色面」塗成粉嫩色調的繽紛打底層來畫。表現物體時為了凸顯出打底的效果，要極力降低素描式的細部描繪。果斷地省略，以及恰到好處的描繪，短時間就繪製完成。

為了呈現立體感，陰影的表現要簡單扼要，同時充分表現出物體的特徵。將明暗替換成顏色，該如何使它看起來華麗、鮮豔，是用心良苦之處。

打底使用的顏色

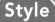

象牙黑　群青　灰紫　灰藍　永固綠　永固淺綠　焦赭　淡紫紅　亮紅　朱紅（Hue）　土黃　永固深黃　永固黃　檸檬黃　鋅白

色相環

黃橘　黃　黃綠
紅橘　　　綠
紅　　　藍綠
紅紫　　　綠藍
紫　　　藍
藍紫

位於正對面的顏色是互補色。由於會相互強調彼此的色調，因此能產生強烈的呼應效果

❖ 繽紛的打底層作法

打底要一邊等待乾燥，進行2、3次。事先決定好要將整體的色調統合為暖色系還是冷色系。配色則可以思考是以相對色（互補色）的對比效果來產生呼應，或是以類似色的統整效果來進行。此外，將顏色當作明暗，再加上加強明暗對比的地方（強調），效果會更加顯著！

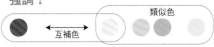

POINT

1. 在畫面上做出暗、中、亮等3個明暗的區域，區隔出強弱＝呈現空間感

2. 做出顏料厚的地方、薄的地方的高低差，以呈現出厚度

3. 以類似色的整合及互補色的對比加以強調！

類似色
互補色

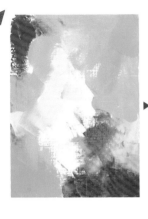 ▶ 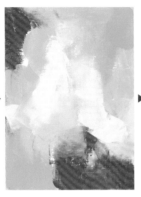 ▶ 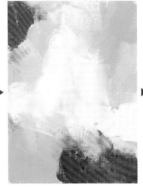 ▶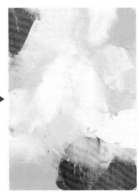

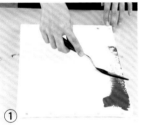

① 首先思考要上在整體的什麼地方、大致的配置。再以畫刀上紫色

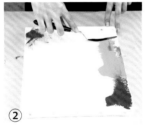

② 做出紫色和黃綠色的互補色對比

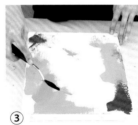

③ 上不同色調的綠（類似色）

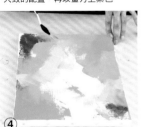

④ 在紫色上疊上明亮的黃綠色混合，先把顏色弄濁，在其對面增加紫色的區域

⑤ 再次加上紫色，在與黃綠色對比的部分做出交疊混合的部分

⑥ 用手指塗開，完全塗滿不留空白

⑦ 為了做出畫刀所沒有的柔軟感，以手指塗開混色

⑧ 再用畫刀添加同色系的水藍色系

⑨ 用布沾取稀釋液，擦去多餘的部分。露出畫布底層以區隔出高低差

＜打底層的上色法‧共通＞

將基本色擠到調色盤上混色，再用畫刀放到畫布上。也可以用手指輕撫、用布擦拭、用畫刀刮掉。畫筆會留下筆觸，所以不使用。

■第1次的打底，要有意識地創作出3個明暗（暗、中、亮）的區域跟顏色對比的地方。
‧明亮的地方跟陰暗的地方
‧用類似色色統整
‧互補色的效果

■乾燥後，第2次也以相同的方式進行。
可以讓顏色稍微融合，做一些調整使顏色相反的地方有些變化。
第2次只要讓顏色跟明暗均衡就結束了。

■如果不滿意，可以再疊上第3次顏色，但要避免讓顏色太厚重。

▶ **乾燥後再疊第2次色**

也可以事先準備多張打底完成的畫布，以適合物體配色的畫布來作畫！

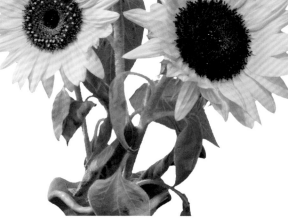

■ 畫向日葵

1. 畫布的選擇

將向日葵當成主題來畫。並非寫實地把向日葵畫得幾乎一模一樣，而是強調其特徵，並簡化為繪製的要素來掌握。

從事先打好底的畫布當中選擇適合與主題顏色融和的色調。這裡選擇的是有向日葵的黃、橘、綠、焦褐色的同色系畫布，看起來比較容易整合。

<使用的工具>

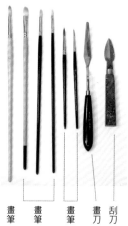

<調色盤的顏色>

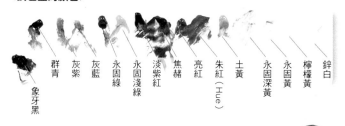

象牙黑　群青　灰紫　灰藍　永固綠　永固淺綠　淡紫紅　焦赭　亮紅　朱紅（Hue）　土黃　永固深黃　永固黃　檸檬黃　鋅白

油畫調合油

畫筆・豬鬃圓　畫筆・豬鬃半圓（榛形）　畫筆・軟毛的貂毛圓　畫刀　刮刀

POINT

選擇襯托主題的畫布

[使用的打底]

[繪製了向日葵的整體圖]

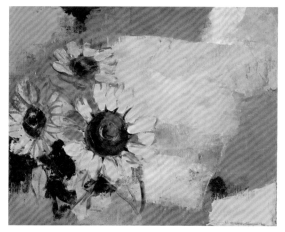

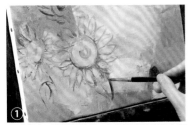

以減少立體感、陰影表現的感覺來畫。
如果是較明亮的照明，配置時不需特別在意
光的方向及反射光

2. 初步繪製

為了善加運用打底圖面的空間感，呈現畫面的動感，大
膽地把向日葵靠左下配置。
將褐色系以稀釋液稀釋，以柔軟的貂毛筆畫底稿。
一邊留意相對於畫面的花的大小、巧妙的配置關係，先
畫出向日葵的輪廓。如果不滿意大小、配置的均衡，就
用布擦掉顏料重畫。

3. 將花上色

以畫筆、畫刀上色、修整。不拘
泥於細部、正確性，掌握特徵，
畫出「感覺」。

POINT

以畫刀厚厚堆砌的感覺

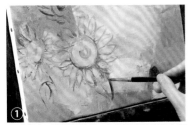
① 將焦赭色以稀釋液溶解，在打好底的畫布上薄
薄畫上素描

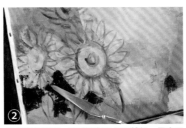
② 向日葵的影子、陰暗的部分以面捕捉，用畫刀
塗上去

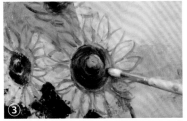
③ 向日葵中央較暗的部分，用畫筆以畫圓的方式
塗上

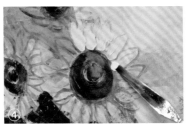
④ 以畫刀沾多一點永固深黃，將花瓣厚塗，以呈
現存在感

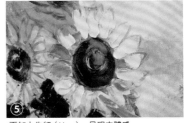
⑤ 再加上朱紅（Hue），呈現立體感

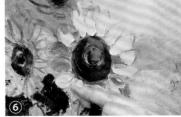
⑥ 用手指表現強勁而生氣蓬勃的感覺

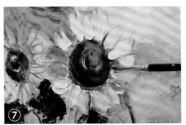
⑦ 為了再增添立體感、高低差，以焦赭加象牙黑
調成的顏色細細描繪花瓣的根部

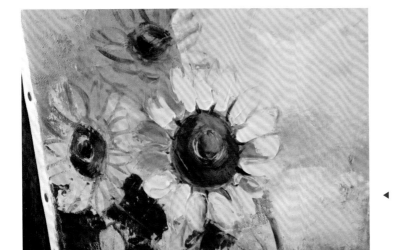
⑧

4. 畫周圍的向日葵

繪製完主要的向日葵之後,周圍的向日葵也一樣
用畫刀、畫筆、手指繪製。不要畫得比主角還要
搶眼。

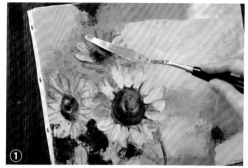

① 上方的向日葵以朱紅(Hue)、永固深黃混合白色,用畫刀
塗繪

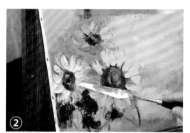

② 左側的向日葵以畫刀塗上永固黃

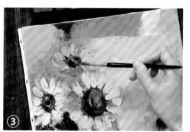

③ 配角的向日葵花瓣根部也稍微描繪細部,以表
現高低差

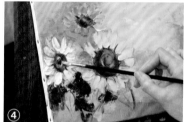

④ 中央明亮的部分以畫筆塗,先掌握感覺

⑤ 上方的向日葵以畫刀稍微刮一刮,減少厚度,
讓顏色不要太顯眼

⑥ 葉子的部分用刮刀刮一刮,讓花的輪廓浮上來

⑦ 再一邊視整體的平衡,以畫刀追加較暗的部分

[上方的向日葵呈現]

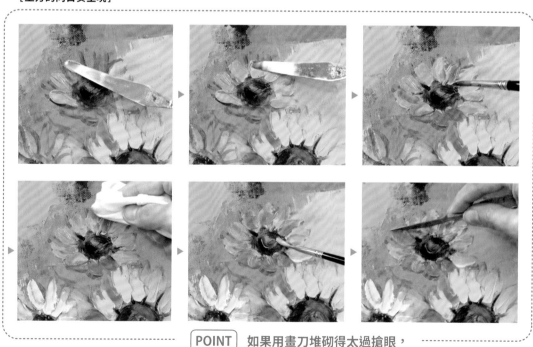

POINT　如果用畫刀堆砌得太過搶眼,
就用布、刮刀*削掉

5. 畫花的中央、葉子並最後修飾

修整葉子的形狀，顏色不要上得太顯眼。細部描繪花朵中央的重點部分，一氣呵成。

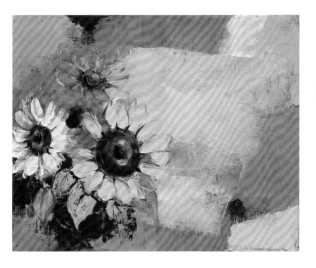

魔法的手指以及以備不時之需的刮刀

POINT

手指的柔軟度別有一番趣味。
巧妙地延展、混合或去除，
是畫筆無法表現的萬能工具

刮刀則是在把失敗的地方不斷刮掉重畫時，可以派上用場。
立起來刮的話，纖細而強烈的線條便會從打底層露出來，更添戲劇性！

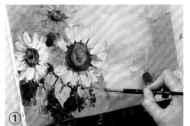

① 葉子薄薄上色，掌握整體顏色的平衡感

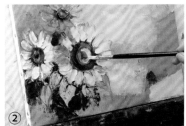

② 向日葵的中央，明亮的部分以畫筆上黃色

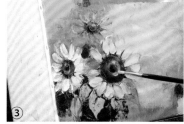

③ 下面的部分添加一點灰藍色

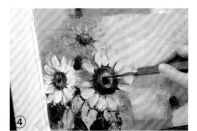

④ 再用刮刀刮，刮出花蕊的明亮部分

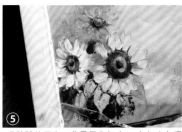

⑤ 視整體的平衡，背景用朱紅（Hue）加白色混色，以畫刀上色

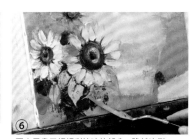

⑥ 再次用畫刀輕輕刮掉暗的部分，降低比例

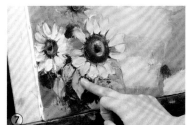

⑦ 葉子用手指輕輕疊上永固綠

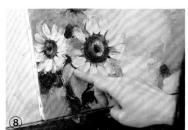

⑧ 再次增加濃淡差，在明亮的部分疊上灰藍

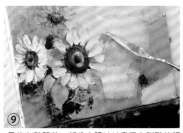

⑨ 最後在整體的一部分大膽地以畫刀上鮮豔的顏色呈現效果

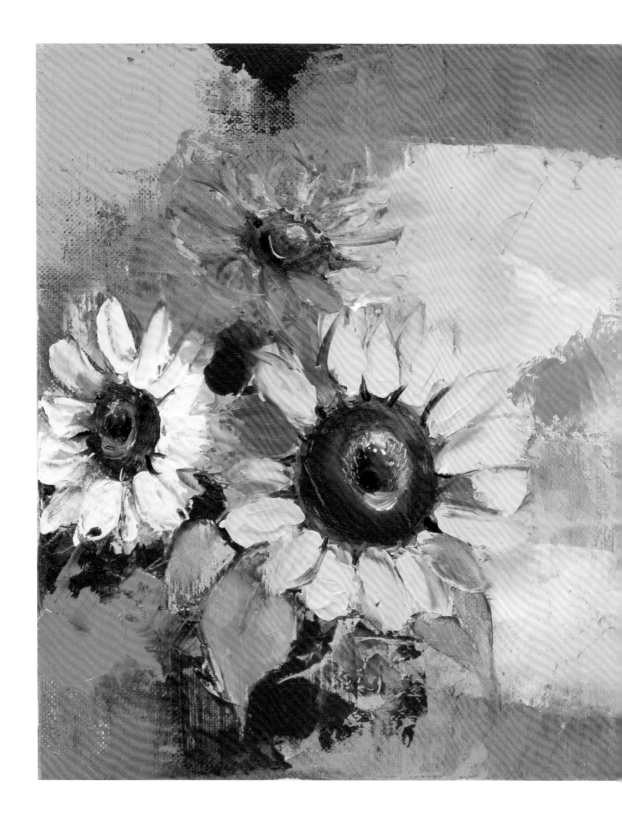

配合向日葵鮮豔的黃，選擇黃、橘、黃綠、褐色及接近物體固有色的顏色來繪製畫布。

將向日葵擁有的生命力，以簡化為具有特徵的形狀，以及接近原色的鮮明色彩，生動地表現出來。

果斷地將主角放到左側的大膽構圖頗具新鮮感。右邊留白的打底層雖然沒有多加著墨，幾乎直接原封不動地留下來，但明暗的對比效果頗佳且漂亮。色面直接成為具有空間感的背景，襯托著主角。

完全沒有細部的描繪，也幾乎沒有讓人意識到因光的方向及明暗造成的立體感，但從陰影中可以看出混色，以及與打底層相互取得平衡所形成的微妙顏色差異，營造出了顏色與空間感兼具的絢麗畫面。

完成
〈 向日葵 〉　F3號
作者　大谷靖子

大谷靖子／作

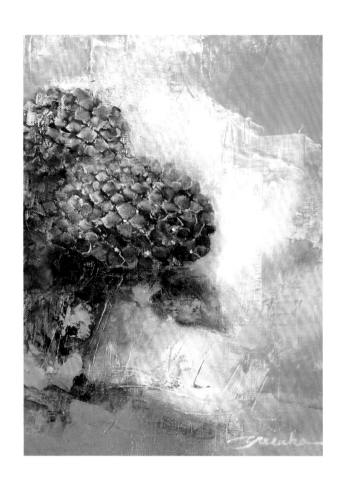

從顏料管擠出來的原色，以及用原色在調色盤及畫面上混合得恰到好處的微妙半色調（中間色）很美。

顯色的地方、暗沉的地方、整體的對比，以及藉由濃淡、補色形成的顏色呼應……。

雖然是跟著感覺走的描繪方式，但作品充滿了經過計算的鮮豔色感。

打底決定好的話，實際製作只要短短3小時左右。據說再多做處理也不會更好。

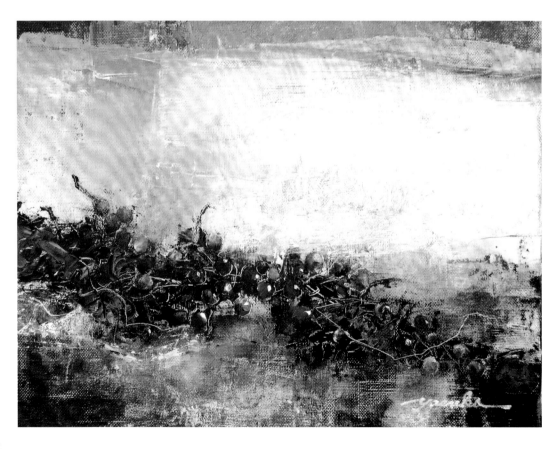

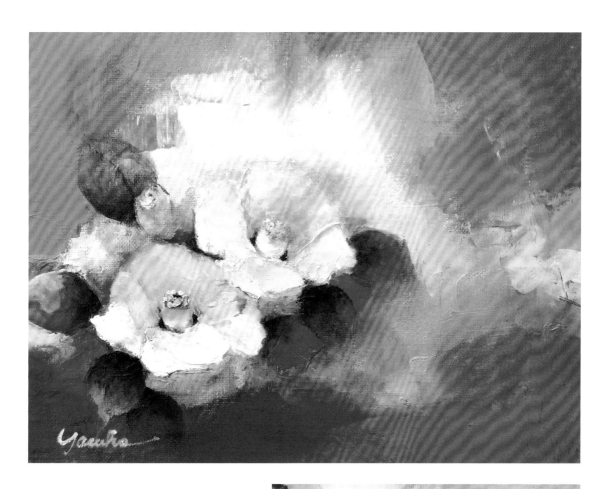

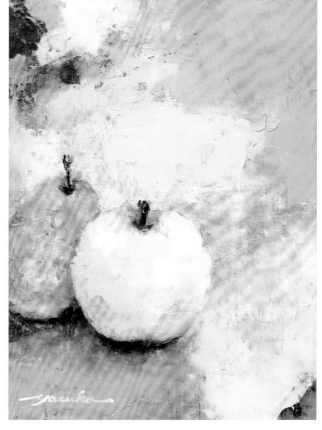

〈繡球花〉 〈山茶花〉

〈秋〉 〈蘋果〉

❖ 皆為 F3 號

LANDSCAPE

風景

〈印象派風格〉
油畫 F6 號　7 小時

● 炭筆底稿　30 分鐘

● 實際製作　6 小時半

Style

● 用構圖呈現空間感及延伸感
● 善用色彩鮮明度的用色
● 以筆觸傳達臨場感、空氣的流動

製作風景畫時，因天候和時刻的不同，太陽的光線時時在改變，風景的模樣本身也隨之呈現各式各樣的風貌。19 世紀後半的印象派畫家們，手拿畫箱和畫布衝出畫室，面對著實景架起畫架，開始畫起了風景畫。他們為絢麗奪目的光線變化之美所感動，於是嘗試以色彩及筆觸將這幅光景呈現在畫面上。

這裡以印象派*畫家們的畫法為靈感，嘗試在野外製作風景畫。印象派的風格是在現場製作風景畫的優良範本。

1.底稿

底稿使用炭筆來畫。
炭筆能輕鬆地畫畫擦擦，因此可以不斷重畫直到做出自己想要的構圖為止。這次把右側、近身側的樹畫大，將畫面左側作為遠景，營造出空間感。

炭筆很容易折斷，要放鬆、輕輕握著畫。
使用布的話，可以一口氣擦掉或暈染大片的面積。完成後以素描保護噴膠將木炭固定在畫面上

2. 初步繪製

將黑色以外的所有顏色都各擠一點在調色盤上，一邊以稀釋液稀釋顏料，開始繪製。

一開始的顏色數量控制在2～3色左右，以較粗的筆盡可能大略地畫出色調和明暗的變化。

細部的描繪於作為基底的色調完成之後再進行。

POINT 印象派的畫法

1. 以筆觸描繪

並非以輪廓線或固有色來捕捉對象，而是重視光線變化的流動及空氣感，改以筆觸來描繪

2. 調色盤上排除黑色，以明亮的色彩畫

在室外的光線下，並不存在完全的黑。用色時留意讓陰影也能感覺到色彩

3. 以大膽的構圖畫，使用鮮豔的顏色

印象派曾受到日本浮世繪「大膽的構圖與省略」以及「鮮豔的色調」之影響。不必要的東西就省略掉，遠處的東西加以單純化，嘗試使用適度地比實景鮮豔的顏色來畫

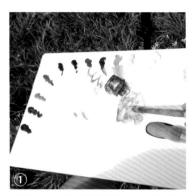

① 將黑色以外的所有顏色都各擠一點在調色盤上

② 綠色加上藍色、褐色系，調出基礎的影子顏色

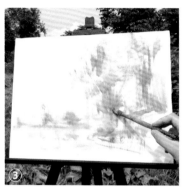

③ 以薄塗進行圖面整體的分色

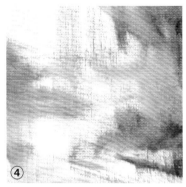

④ 以大略的色調表現明暗

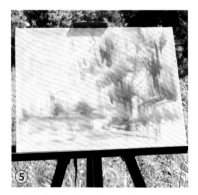

⑤ 不時拉遠距離，看看整體的平衡

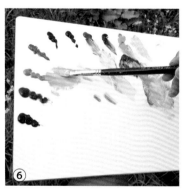

⑥ 不要從最開始就直接使用原色。要先在調色盤上調色

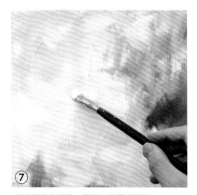

⑦ 天空不完全塗滿，留下一些濃淡變化

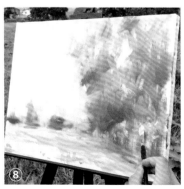

⑧ 逐步厚塗上色

上完薄薄的顏色後，幾乎不使用稀釋液，以厚塗的方式疊上顏料。

細微地調出很多種顏色的話，會變得難以保持顏色與明暗的平衡，因此到製作的後半為止，都要盡量減少顏色的數量進行疊色。

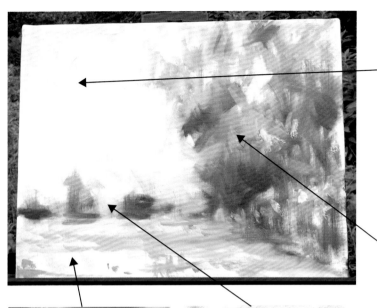

藍（鈷藍）與白（鈦白）。畫面上方、近身側的藍畫得較為強烈、鮮豔

主要使用綠（鉻綠）、褐色（焦棕）、黃（永固黃）

在這個階段，描繪時也要一邊意識著粗略的筆觸。並非全部詳實地描繪，而是在近景呈現出較大的明暗變化、遠景則帶有朦朧感。

不時瞇起眼睛到畫面變模糊的程度來看，便可以確認大範圍的明暗對比。

使用土黃色

基本的遠景使用混合了白色的朦朧色調

POINT

以「近景的明暗變化較大、遠景有朦朧感」的方式呈現

3. 上第二層顏色

將整體畫面大致上色以後，一邊將筆觸細化，一邊再次疊上顏色。

看起來像黑色的部分，是使用綠（鉻綠）、紅（深紅）、茶（焦棕）混色調成。

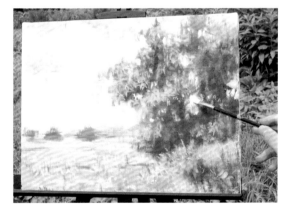

顏色與顏色混合的種類愈多，會變得愈混濁。上第二層顏色時不太混色，而是一邊活用各個顏色的鮮豔度進行疊色

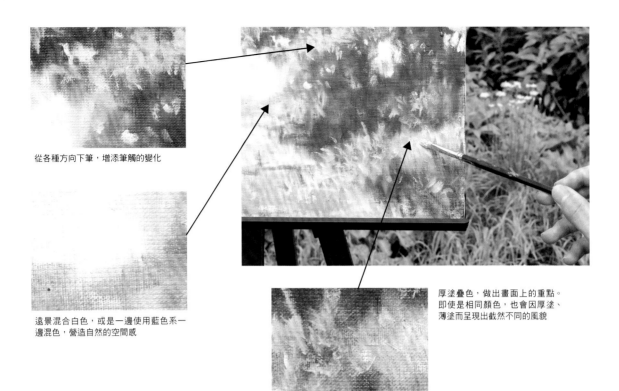

從各種方向下筆，增添筆觸的變化

遠景混合白色，或是一邊使用藍色系一邊混色，營造自然的空間感

厚塗疊色，做出畫面上的重點。
即使是相同顏色，也會因厚塗、
薄塗而呈現出截然不同的風貌

4. 最後修飾

一邊意識畫面的空間感與延伸，一邊仔細描繪近景的樹木及草原的葉子。

樹葉

不要把注意力放在一片一片的樹葉上面，而是當成茂密而大範圍、柔和的立體來捕捉。
重要的是意識到在綠色當中製造大範圍的明暗流動

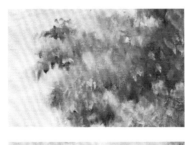

天空

近景的天空以較大的筆觸畫成藍藍的，遠景的天空加入白色，想像成朦朧的藍。
此外，由於只有白色與藍色略顯不足，遠景再疊上淡淡的紫色，呈現空間感以及顏色的延伸

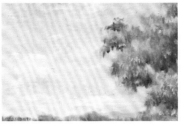

草

蔓生於地面的草，為了營造遠近感，遠處以較細的筆觸、近處以較大的筆觸區分開來畫。
近處的部分厚塗，一邊加強明暗對比，重複疊色好幾次

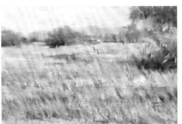

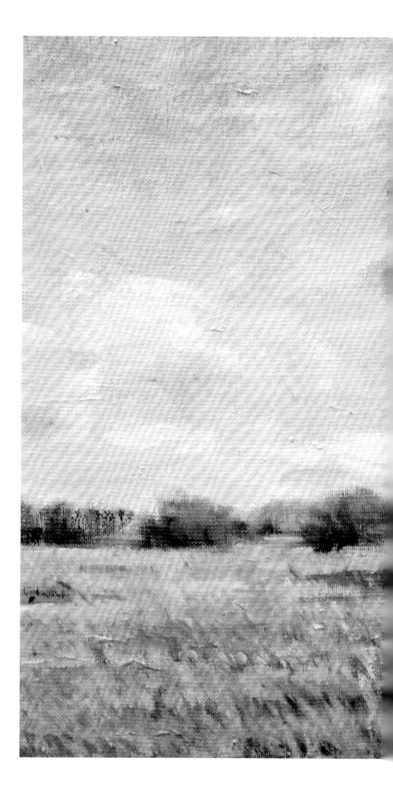

這是從市區開車約1小時可抵達的
地方。散落在地方鐵道的小車站附
近的民家旁，有幾棵樹木沐浴在夏
日的陽光下，微微擺動。不再耕作
的農田變成一望無際的空地。
藍天與鮮豔欲滴的綠、被風吹拂得
沙沙作響的草木，為傳達這份夏天
的氣息，試著以印象派畫風並運用
筆觸繪製而成。

千菅浩信

完成
〈 夏天的樹叢 〉　F6號
作者　千菅浩信

LANDSCAPE

風 景

〈建築物〉

油畫 P8號　6小時
（製作天數5天）

● 打底　20分鐘

　　▼　完全乾燥

● 油彩底稿　40分鐘

　　▼　乾燥

● 實際製作　5小時（3天）

根據旅行目的地的照片繪製風景畫。絢爛的陽光照耀之下，夏天的乾燥炎熱，以及映照在泳池水中的藍，都令人印象深刻。

雖然要捕捉陰影的對比，來表現陽光的炫目感，但同時也希望畫面上能感覺到陰暗的泳池邊有色彩變化。

由於要素很多，過於細看照片的話畫面會變得很細密，因此省略掉不必要的地方。於風景畫當中，妨礙的東西、破壞空間感的要素省略也無妨。

❖ 打底

為了讓正式繪製時的留白看起來不至於像沒畫到，同時兼具隔離的作用，在畫布上平均塗上明亮顏色的打底顏料。

打底劑使用CANSOL（棕色），以排刷刷2次
※CANSOL為日本松田油繪具生產的打底劑名稱

　　▼　完全乾燥

1. 以油彩畫底稿

將鈷綠和生棕色以稀釋液（只有底稿使用松節油）稀釋，用柔軟的圓筆（7號）畫底稿。藉助照片上所畫的16宮格格線，一邊考量建築物的構造配置位置。

<底稿使用的顏色>

鈷綠

生棕色

畫底稿時，原色的綠太過鮮豔。
這次使用的是以鈷綠和生棕色調成的暗沉綠色系。底稿是陰影的顏色，因此選擇不過於搶眼的顏色。
想強調彩度的泳池，則使用組合藍

只要了解建築物的構造，傾斜的地方及位置配置就比較輕鬆。只不過，繪畫並不是製圖，因此只要某個程度上符合邏輯，即使偏離或稍微扭曲也無妨，不用太在意。

這次配置著重在地平線與建築物的傾斜。

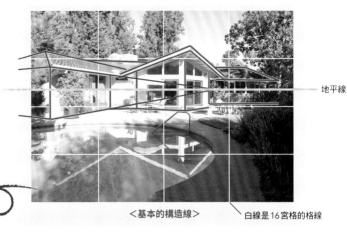

————— 地平線

<基本的構造線>

白線是16宮格的格線

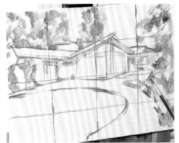

藉助照片與畫布上所畫的16宮格格線，一邊意識建築物的構造，配置基本線的位置

以陰影表現畫上周圍的樹木群

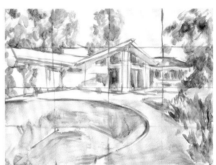

一邊以松節油調整顏料的濃淡，表現建築物屋簷下的影子、泳池、樹木的陰影

[底稿完成]

▼ 放置1天

2. 初步繪製

逐步疊上固有色。稀釋液即使要使用也只需一點點。雖然考慮到整體性，要盡可能平均地進行上色，但所有地方都畫上顏色的話，會難以整合，因此進行時留下天空和牆壁不上色。

描繪樹木群

以留下底稿的陰影的感覺，上淡黃綠、黃色系。另外，彩度不要過強

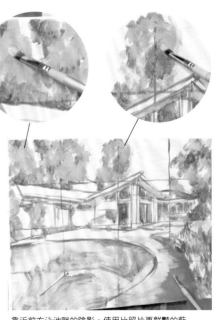

靠近前方泳池畔的陰影，使用比照片更鮮豔的藍

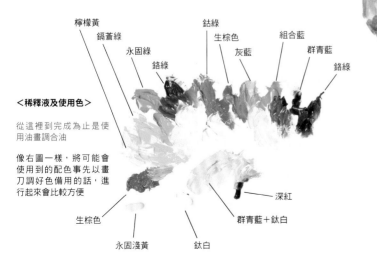

檸檬黃
鎘蒼綠
永固綠
鉻綠

鈷綠
生棕色
灰藍

組合藍
群青藍
鉻綠

<稀釋液及使用色>

從這裡到完成為止是使用油畫調合油

像右圖一樣，將可能會使用到的配色事先以畫刀調好色備用的話，進行起來會比較方便

深紅

群青藍＋鈦白

生棕色

永固淺黃　鈦白

細細描繪完樹木後，畫上泳池的水、屋簷下、建築物窗戶的陰影

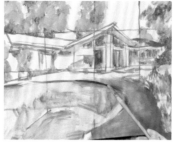

確定泳池邊緣的位置，開始畫建築物在水上的倒映

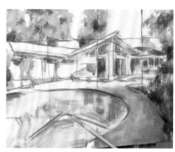

進行時一邊對照實景與水的倒影，一邊確認倒映出了什麼

樹的陰影

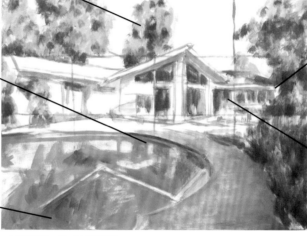

屋簷下的陰影

水：建築物的倒影

上完固有色，告一段落的狀態。
建築物的牆壁、天空雖然沒有畫，但大致上已經可以掌握完成的感覺。一邊有效呈現留白一邊往下進行

水：樹木群的倒影

建築物的窗戶

3. 上第二層顏色

▼ 放置1天

著手繪製剩下的天空、牆壁。同時也逐步細細描繪其他部分。

POINT

建築物留下亮部的牆壁加強效果，從周圍開始往下進行

天空從上方開始上藍色。相對於上部，和屋簷交界附近稍微亮一點，營造空間感

從樹木的葉子與葉子間的空隙所看到的天空也上色

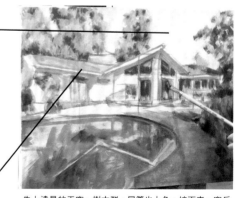

屋簷上灰色的基底色

沿著屋簷的形狀畫出明暗的差異

先上遠景的天空、樹木群，屋簷也上色。接下來，窗戶玻璃的倒影、透過玻璃看到的房間模樣，以彩度的差異及濃淡畫出區隔

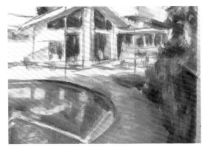

POINT

水用「倒影」來畫！

照片中右邊陰暗的樹叢也和泳池畔一樣，色調畫得較鮮豔、明亮

泳池水面的倒影，是配合建築物的顏色和濃淡的鏡子。一邊仔細觀察，逐步畫上倒影

畫建築物的牆壁、池畔

窗戶、屋簷下的陰影整理好以後，將牆壁覆蓋上明亮的顏色。一邊確認形狀、位置，一邊決定顏色。地面和泳池畔的部分，則仔細觀察從影子轉為光線的地方的色調變化

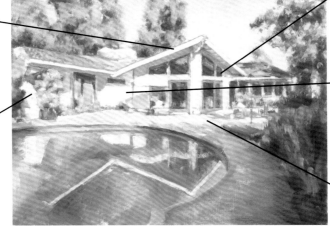

牆壁的柱子

屋簷的亮部

牆壁的亮部

牆壁的亮部

地面與泳池畔

建築物的牆壁顏色，使用比打底的色調稍微明亮的白＋黃（少量），以覆蓋的方式上色

▼ 放置1天

4. 最後修飾－以整體感統合

一邊對照照片，再次重新檢視整體感。

感覺沒有出來的地方、描繪不足的地方，加以補足、修整，進行最後修飾。必須思量的是該在哪裡停筆，才不會過度描繪細節。

將泳池畔陰影色調的紫與藍，顏色深淺修飾得自然些

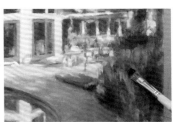

細部描繪靠近前方的樹叢，呈現厚度。顏色也稍微鮮豔一點

遮陽傘支柱的亮點稍微畫清楚

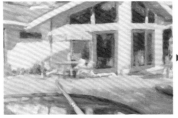

地面與遮陽傘的周圍，調整地面與建築物交界的強弱，做出地面的空間感

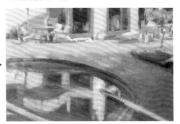

加強倒映在泳池的建築物牆面

造訪洛杉磯時，受邀前往藝術家的住家。是棟有泳池的豪宅，其豪華程度令我深受震懾。洛杉磯的夏日非常乾燥，映照在泳池的豪宅顯得涼爽而炫目，有異於自己於日本的日常，讓我驚嘆不已。因為覺得投射在泳池的建築物模樣，應該能成為一幅很美的畫（照片），於是便按下了快門。

以太陽的光線與水的泳池作為主題。雖然是依照照片來畫，但記憶和印象當中，影子的部分彷彿也能感覺到顏色，於是比起照片原本的顏色更加強呈現彩度（鮮艷度）。細部不詳細描繪，省略了不必要的東西。也不太堆疊顏料。不使用豬鬃的畫筆，以較為柔軟的畫筆試圖呈現輕快的感覺。

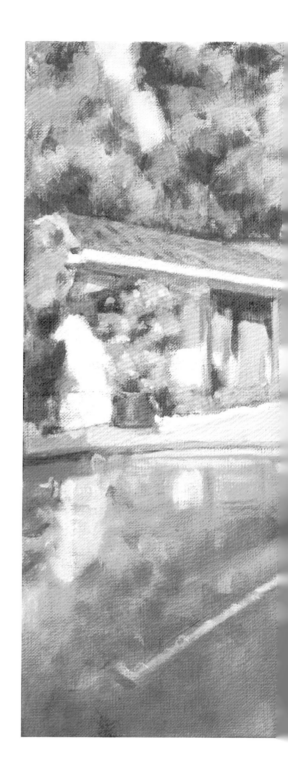

依照片作畫時的建議

觀察實景或物體作畫時，可以清楚察覺繞到背後的感覺或是題材周遭的空間。
然而，看照片就不知道另一邊是什麼樣子了。此外，有時亮部、暗部的細節（詳細）也有可能不見。
看著照片作畫時，總不免會追求照片般的畫，而容易變得單調。為了避免這種情形，不足的部分如果能以其他照片、想像力再加上繪圖加以補足，相信以照片為題材的繪畫方式也能愈來愈普及。

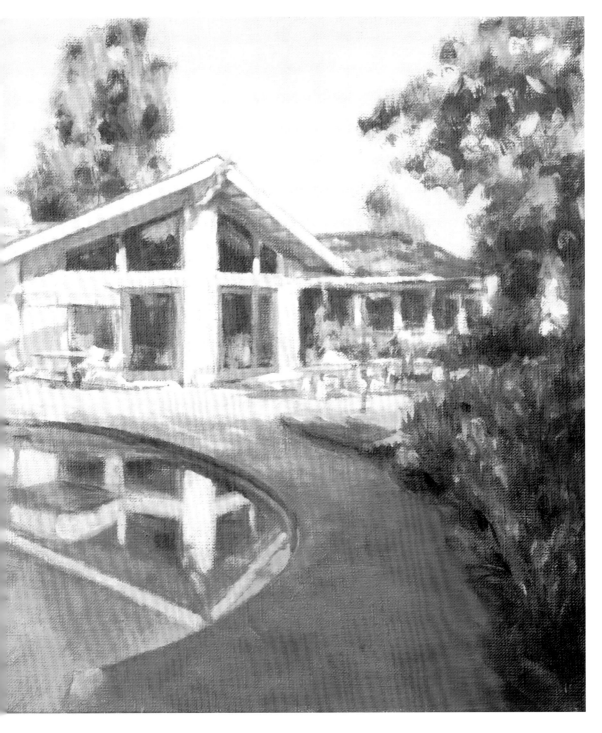

完成
〈洛城的藝術家豪宅〉
P8 號
作者　森田和昌

STILL LIFE

靜物

〈洋桔梗〉

油畫 F12號　5小時半
（製作天數4天）

- ● 打底　30分鐘
 - ▼ 完全乾燥
- ● 初步繪製　第1天／1小時
 - ▼ 乾燥
- ● 實際製作　第2天／1小時半
 - ▼ 乾燥
- ● 細部描繪　第3天／2小時
 - ▼ 乾燥
- ● 最後修飾　第4天／30分鐘

以鮮花為主題，跟隨靈感走，憑感覺畫出從鮮花獲得的印象。

白色被葉子和繡球花的綠色圍繞、在洋桔梗的紫色映照之下，顯得鮮嫩欲滴而潔白。稍微偏離追求正確形狀或顏色的客觀性，在建構畫面時強調必要的顏色、形狀，且為了加以襯托，大膽地簡化該省略的地方。

用將物體大大放入畫面的大膽構圖，一邊掌控顏色、形狀、陰影的要素，以生動的筆觸嘗試畫出花的生命感、鮮豔度。

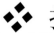

Style

- ● 透過主觀捕捉物體，跟著感覺畫
- ● 不講究細部，充分確認必要的要素
- ● 在無框畫布上繪製

❖ 打底

將生麻布以吸收性打底劑 μ-GROUND（文房堂）打底。μ-GROUND 可以用像水彩顏料滲入紙張般的感覺作畫，即使是油畫也能享受滲透、渲染的樂趣。

使用側面也能畫的無框畫布*（MARUOKA工業株式會社）。

選擇無框畫布的理由，發想是來自於希望直接把該處的空氣感立體地截取下來（城戶）

側面也塗布

等待乾燥，共塗3次。最後以240號的砂紙將表面修整均勻

1. 初步繪製（第1天）

初步繪製時運用稀釋液的流動感來進行。以土黃色為基本，並使用畫用凡尼斯（PEINDRE）呼應想描繪的心情，放膽地用柔軟的羊毛排刷在畫面上揮灑。

[初步繪製的調色盤]

倒多一點畫用凡尼斯到容器裡。換顏色時，筆毛要以洗筆油清洗，再用布擦乾淨

畫用凡尼斯

可獲得有深度且具有光澤感的畫面效果。混合愈多量透明度愈高，雖然會加快顏料的乾燥，但並不至於黏稠而難以作畫，具有良好的流動性

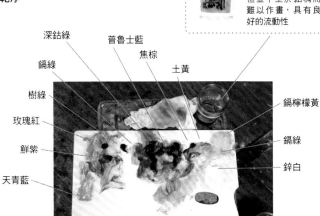

深鈷綠　普魯士藍　焦棕　土黃
鎘綠
樹綠　　　　　　　　　　　鎘檸檬黃
玫瑰紅　　　　　　　　　　鎘綠
鮮紫　　　　　　　　　　　鋅白
天青藍

[10分鐘後的構圖和輪廓線]

＜使用的畫筆＞

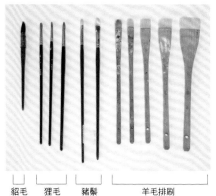

貂毛　狸毛　豬鬃　　羊毛排刷

[初步繪製的10分鐘]

一邊評估在畫面下筆的方式，一邊大筆大筆揮動畫筆，逐步決定位置。看著物體，以直覺來選擇顏色

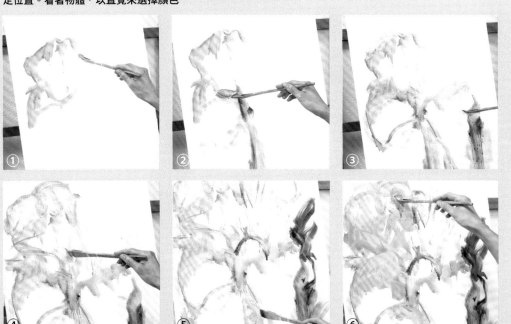

① ② ③

④ ⑤ ⑥

暗的部分使用深鈷綠或普魯士藍。交疊的顏色就很美了

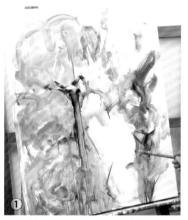

① 以鈷紫將洋桔梗和繡球花的草圖也畫上去

② 藉由比陰影更多的疊色，表現秋天繡球花的複雜配色和分量感

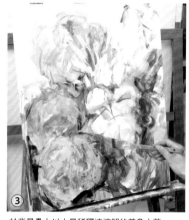

③ 於背景疊上以大量稀釋液溶解的普魯士藍

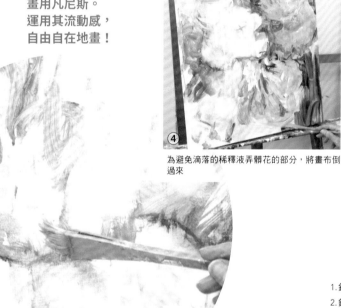

④ 為避免滴落的稀釋液弄髒花的部分，將畫布倒過來

[POINT]

初步繪製時大量使用
畫用凡尼斯。
運用其流動感，
自由自在地畫！

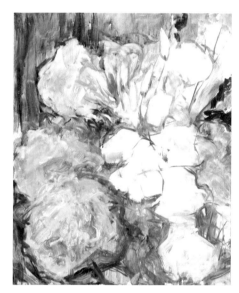

[第1天結束]

1.鋅白	8.鉻綠	15.普魯士藍
2.鎘檸檬黃	9.鎘綠	16.鈷紫
3.土黃	10.樹綠	17.玫瑰鈷紫
4.焦赭	11.鎘薔綠	18.丁香紫
5.焦棕	12.鈷薔綠	19.玫瑰紅
6.朱紅	13.天青藍	20.畫用輔助劑：亞麻仁油
7.深鈷綠	14.群青藍	＋松節油＋白色催乾劑

2. 分別描繪花朵 (第2天)

放置1天幾乎乾燥後，開始描畫每朵花的特徵。畫用輔助劑是使用亞麻仁油和松節油加少量白色催乾劑調成。

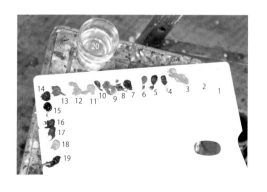

① 使用較細的柔軟排刷及軟毛的圓筆，表現花瓣和莖的動感

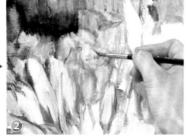

② 在微量玫瑰紅的作用下，洋桔梗花的形狀開始浮現出來

面對物體時，將所謂固有色的掌握方式從意識當中排除，直觀地選擇心中感受到的顏色。

與其在調色盤上調色、煩惱著，不妨實際在畫布上疊色看看，抓住偶然調出的色調並善加運用，可以用這樣的方式畫畫看　（城戶）

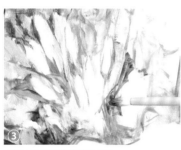

③ 以極細筆*開始細細描繪細部

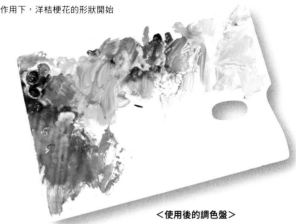

<使用後的調色盤>

POINT

配合場面使用不同的畫筆！

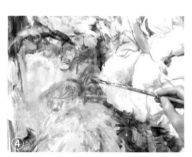

④ 感覺到繡球花些微的彩度後，就毫不猶豫地繼續往下疊色，使得花更顯生動

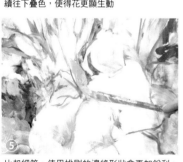

⑤ 比起細筆，使用排刷的邊緣形狀會更加銳利，可畫出具有刺激感的線條

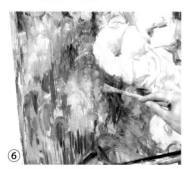

⑥ 由於想要以不多加著墨繡球花形狀的方式來表現，嘗試以各式各樣的筆觸下工夫

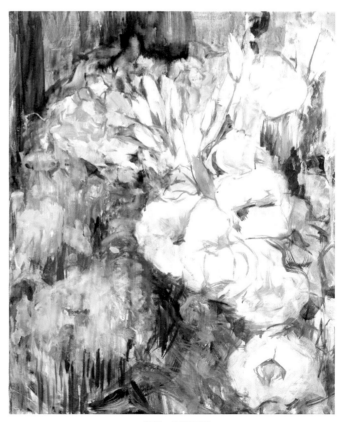

[第2天結束]

白色花的花蕊附近以綠色、群青藍來細細描繪，呈現出立體感。

49

3. 細部描繪（第3天）

以畫面當中的主角——白色的洋桔梗為中心開始細部描繪。畫用輔助劑加多一點亞麻仁油調合。雄蕊紋路的黃色部分、想呈現花的分量感的部分，則不加稀釋液添加厚度。

主角的細部描繪最好先進行，周圍再配合它進行。整體的均衡感很重要！

① 將鋅白混合畫用輔助劑，以厚塗表現花瓣微妙的膨脹感

② 洋桔梗的花蕊沾取大量的鎘黃，一筆畫好

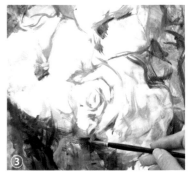

③ 沾取稀釋液，畫上其他花的形狀

④ 重瓣的洋桔梗，以焦棕或亮膚混合鋅白描繪上去

⑤ 亮點處使用牢固的永固白

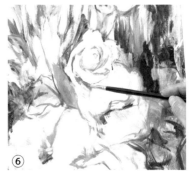

⑥ 再次修飾微妙的陰影和輪廓

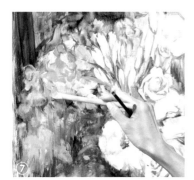

⑦ 繡球花亮點的部分大膽使用深鎘黃

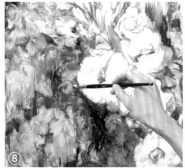

⑧ 雖說油畫以面來呈現是王道，但刻意嘗試只描線，畫出形狀

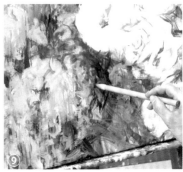

⑨ 暗部塗上鮮豔的粉紅

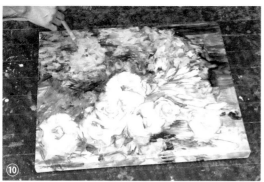

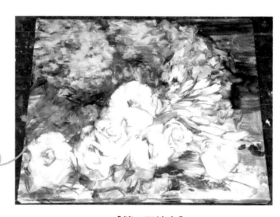

⑩ 將粉紅及鎘蒼綠以大量的潑灑媒劑溶解後，進行滴灑

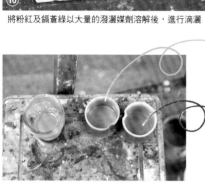

滴灑作畫時，如果直接使用亞麻仁油含量高的畫用輔助劑，會導致比用畫筆畫時更有光澤，因此需加一點松節油取得平衡

POINT

滴灑（dripping）*是將顏料滴在畫布上的畫法。可發揮偶然性、即興的效果

直接平放著放置1天

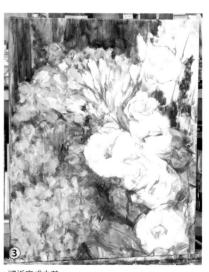

[第3天結束]

$4.$ 最後修飾（第4天）

在前一天的滴灑效果上以畫筆修飾、融合。
再次修飾整體畫面中描繪不足、想強調的地方，逐步完成。

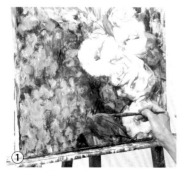

① 繡球花的葉子部分也用鎘蒼綠描線，將它從暗部襯托出來

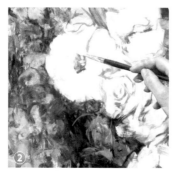

② 以豬鬃的平筆充分疊上顏料，決定花瓣的隆起部分

③ 將近完成之前

描繪鮮花時，和其他靜物不同，追求的是畫出生命力與野性躍然於畫布上的作品。

提到繡球花，一般很容易認為是 6 月的花，但其實在盛開過後的夏季末，它會變化成難以形容的色調，別有一番趣味。

雖然也有靜下心來沉穩地作畫這樣的畫法，但這次試著把對主題排山倒海而來的感動不加整理，直接如同低語般灑落在畫布上。

雖然畫用凡尼斯和顏料之間的量一旦弄錯比例，之後好像會產生龜裂。但令人激賞的是，它不僅能在短時間內疊上好幾層顏色，用來透明薄塗也不會像松節油一樣快速流動，能在畫布上留下筆觸的微妙神韻。

城戶真亞子

完成
〈夏日終曲〉　F12 號
無框畫布

作者　城戶真亞子

52

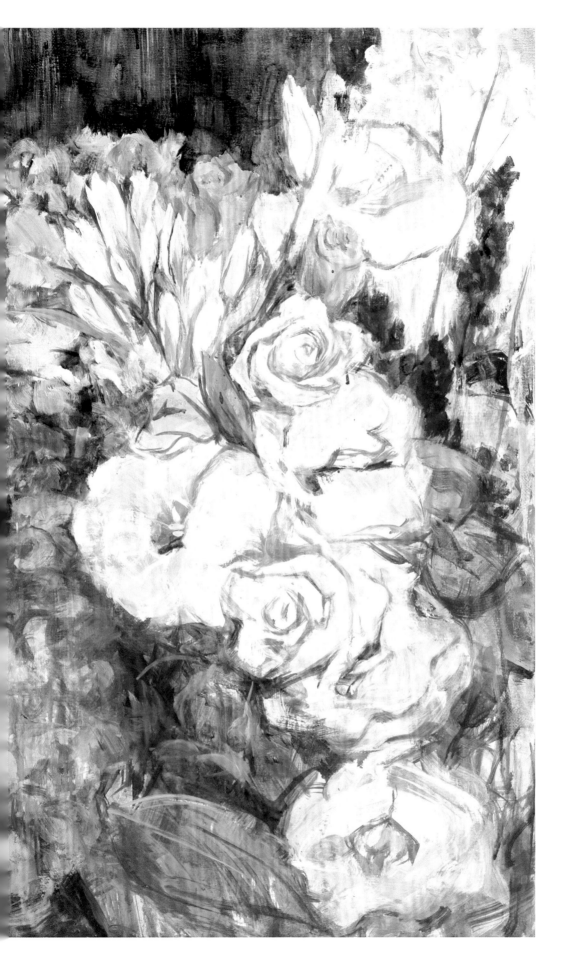

ANIMAL

動 物

〈貓〉
油畫
MDF板　22.5×51 cm
13小時

● 打底　30分鐘

　▼　乾燥

● 底稿　1小時

● 實際製作　11小時半

嘗試將躺臥在公園的貓的長幅照片當成原稿，畫在合板（密集板）上。特殊尺寸的畫布需特別訂製，因此這裡使用家居用品店販售的MDF板。不同於畫布，沒有纖維孔隙的平坦畫面，也適合細微的描寫。

MDF板（纖維板）
購買自家居用品店。
考慮到彎折的問題，使用略有厚度（12mm）的產品。裁切後施以打底的話，就完成自己想要的尺寸的支撐體（作畫的基底）。

CANSOL（松田油繪具（株））
也可以當成打底劑塗於舊畫布上，再生使用。作為合板、板材的打底劑備受愛用。快乾且牢固。

Style

● **根據照片寫實地描繪動物**

● **統一色調以營造氣氛**

● **繪製於特殊尺寸的MDF板**

✦ 打底

在MDF板上以CANSOL（白）打底劑打底。

○ CANSOL（白）

＋

● 油畫顏料 墨褐色

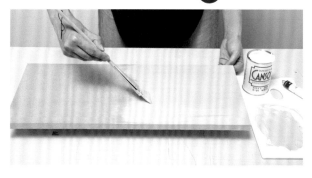

用排刷在MDF板上塗上CANSOL（白）打底劑＋墨褐色（少量）打底。

①在調色盤上放上CANSOL（白），添加少量墨褐色，以畫刀混合均勻

②以柔軟的排刷幾乎均勻地橫向塗刷

③乾燥後直向塗刷第2次、橫向塗刷第3次
　（側面也同時先塗好2次）

④表面、側面以240號的砂紙輕輕打磨

※ 表面邊緣形成的堆積用排刷刷平

1. 底稿

一邊看著照片畫時，為了避免變形，藉助事先畫好的格線來定位。

① 配合照片原稿和板材的縱橫比例，畫上16宮格格線，以便繪製底稿

② 藉助格線定出位置。一開始先用炭精條淡淡畫出大致的位置

③ 大致定好位置後，改拿炭筆，一邊將輪廓描清楚，一邊畫上陰影

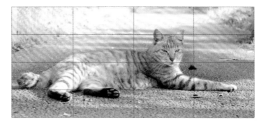

〈列印的照片原稿〉

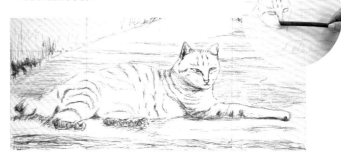

[MDF板　底稿完成！]

2. 初步繪製

運用打底的中間色，以這種畫法來進行。

一開始將貓的輪廓線、斑紋以及陰影的暗部，以較暗的灰色透明薄塗。之後留下中間亮度的部分，亮部先以明亮的白＋灰畫上去。如此一來，貓的身體就大致分成了亮、暗、中等3個層次。

以中間色打底的話，只要畫上暗部和亮部，整體的色調就能統整，因此繪製起來比較輕鬆。

POINT

有中間色的打底層，就可以用暗部→（留下中間部）亮部的步驟進行！

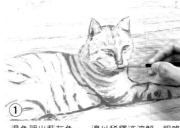

① 混色調出藍灰色，一邊以稀釋液溶解，粗略地描上貓的輪廓和陰影

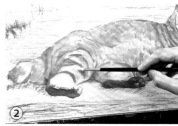

② 將明亮的部分疊上白色

③ 一邊混合藍色系和白色的顏料，一邊將背景的馬路著色

④ 一邊混合綠色系和白色的顏料，一邊將草叢著色

焦棕 和
群青藍

鈷藍（Tint）

鋅白

淺綠

焦棕

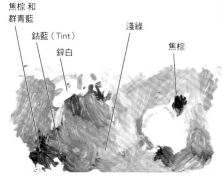

再進行貓的草稿，以條紋以及陰影的濃淡表現身體的隆起及重量感

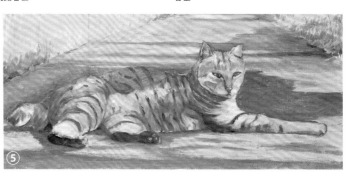

⑤

3. 上第二層顏色 – 上固有色

貓的身體照到光的部分，大膽疊上大量偏亮的顏色。降低稀釋液的用量，以固有色堆疊出厚度。影子的部分以鮮豔的群青藍和紫色，將整體的色調統整為灰藍色系。

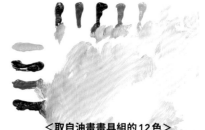

＜取自油畫畫具組的12色＞
排除了會讓顏色變暗沉的黑色。混色調出一開始要上的固有色

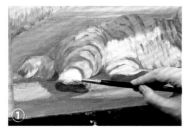

① 貓的身體照到光的部分，大膽地大筆大筆疊上偏亮的顏色

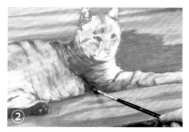

② 影子的部分也先疊上鮮豔的群青和紫色

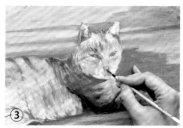

③ 以極細筆決定臉和眼鼻線條的位置

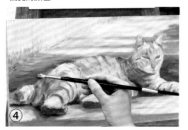

④ 在注意避免顏色混濁的同時，追加描繪背景和貓的明暗部分

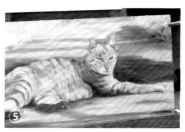

⑤ 草叢也補塗上去

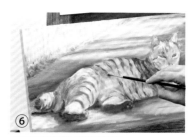

⑥ 再稍微細細描繪身體的橫條紋

> **POINT** 耳朵的陰影用鮮豔的紫色，貓的整體用柔和的橘色和粉紅色。和冷色系的背景對比下，營造出貓的溫暖，以增強畫面中主角的存在感

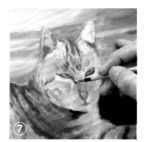

⑦ 修正臉的方向、眼角的角度

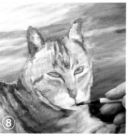

⑧ 強調以貓而言具特徵的嘴邊隆起處

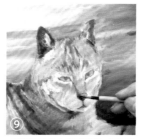

⑨ 將耳朵深處的陰影調暗，修整鼻子的形狀

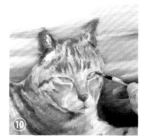

⑩ 修正眼睛

⑪ 四肢以細的畫筆細細描繪。畫的時候也要留意爪子和腳底肉球的質感差異、立體的面的方向

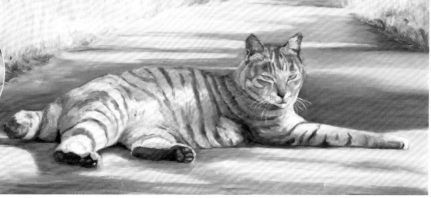

4. 最後修飾

一邊先進行臉的細部描繪，同時也考慮整體的平衡，著手修飾毛、背景，逐步完成。稀釋液的使用量大約為有助於運筆順暢的程度。

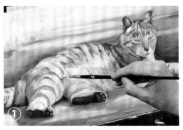 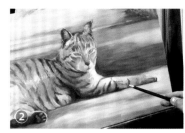

如果光是細細描繪臉部的話，會導致臉部與身體相較之下特別凸顯，因此要重複「畫臉→修飾身體」這個作業程序好幾次

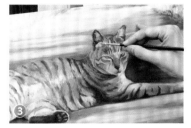 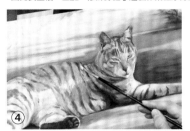 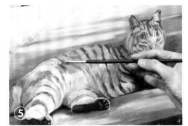

增添毛的紋理及柔軟的感覺，畫出貓的感覺

看看調色盤就知道顏色的使用方法。可以看出為了呈現微妙的色澤、色調而費盡心思的痕跡

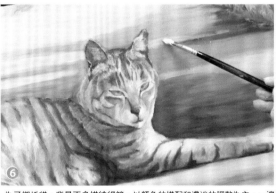

為了襯托貓，背景不多描繪細節。以顏色的搭配和濃淡的調整為主，一邊觀察畫面整體的平衡進行修整

POINT

鬍鬚以能畫極細線條的極細筆來畫。
如果畫不好可以等乾了之後再挑戰！

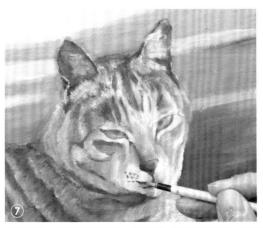 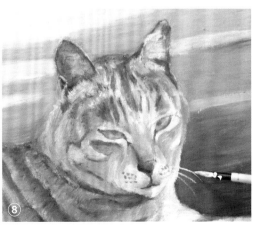

以極細筆一口氣將嘴邊的點點、鬍鬚畫好。雖然最好盡可能一次完成，但即使畫得太粗或是畫歪等等，不盡如人意，都可以不斷重畫，這就是油畫的好處。如果要再次嘗試，可以等乾燥後再進行

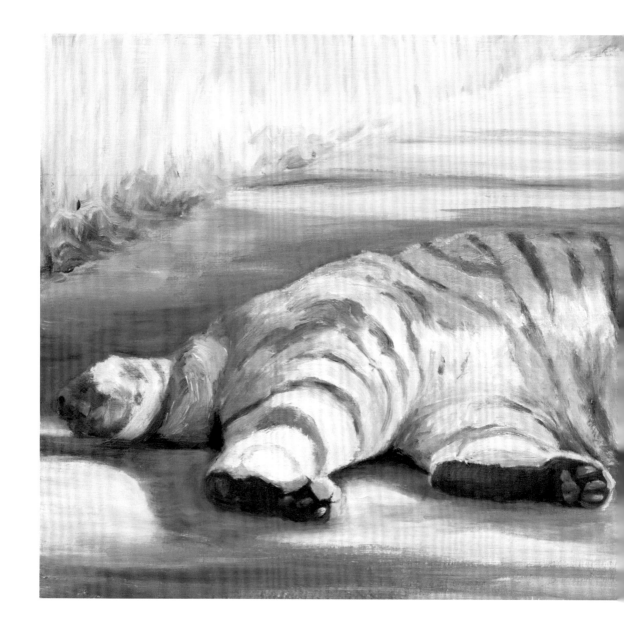

拍下公園裡的貓來畫。或許是親近人類的關係,沉穩泰然的表情
很不錯。

立定計畫以灰藍的色調來統整整個畫面,進行時謹記不過分描繪
細節。

看著照片的話,總會想畫得很細。但這裡只描繪臉部就打住,恰
如其分地省略掉身體的毛的細節,留意維持整體感。暗部的灰藍
色呈現與整個畫面的統一感,和貓的冷酷表情很搭,和毛的暖色
對比之下,更加映襯畫作。

完成
〈貓〉
MDF板　22.5×51㎝
作者　三木尚子

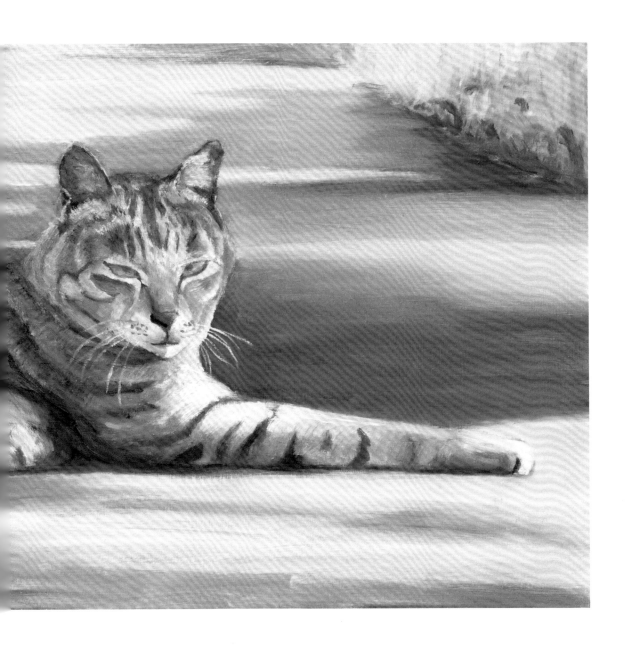

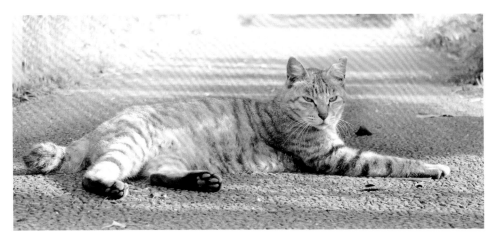

PORTRAIT

人物

〈女兒〉

油畫 F8號　10小時

● 打底　30分鐘

▼

● 實際製作　10小時

即使想以身邊的人或家人、自己的孩子當成模特兒作畫，長時間擺姿勢是很辛苦的。印象派畫家竇加，隨著照相機的普及，也積極著手於活用照片的作品創作。現今數位相機普及，不妨將它多多活用於製作繪畫的資料。第一次畫人物畫時，一邊看照片決定位置的話，比較容易描繪形狀，進行起來比較輕鬆。

Style

● 根據照片從正面表現人物

● 以基本技法──罩染疊色

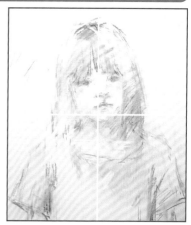

初學者

1. 符合比例

2. 畫上參考用的中線

繪製之前，配合照片原稿和畫布的縱橫比擷取照片。事先於畫布和照片畫上十字格線的話，可以作為定位的參考基準，也易於描繪形狀

［噴上素描保護噴膠，底稿完成］

Process

1. 底稿

使用炭筆畫底稿。用手指或柔軟的布摩擦或按壓的話，可以做出大範圍的明暗。

底稿不細細描繪細節，不時遠離畫面，修正整體的明暗平衡和形狀平衡。不斷反覆畫一畫、擦掉重畫，直到滿意為止。

輕輕拿著炭筆畫底稿

使用手指做出明暗

柔軟的布用來大範圍修整，要做出中間色調很方便

形狀修整好以後，用軟橡皮將不要的部分擦乾淨

$2.$ 初步繪製

使用白（鈦白）、土黃色、朱紅調製膚色。一開始用少量顏料，以如同摩擦的方式塗色。頭髮用焦棕1個顏色，多加一點稀釋液來畫。

即使是相同的顏色，因稀釋液混合的量不同，可以呈現完全不同的風貌。使用多一點稀釋液的話，顏色的透明感就會增加

POINT

控制稀釋液的量，
以濃淡來畫

衣服從暗部往亮部進行塗繪。形成影子的陰暗部分，多用一點稀釋液，呈現透明感和深度。明亮的部分則降低稀釋液的用量，以白色為主，以稍稍厚塗的感覺疊上顏色。

▼ 乾燥

POINT

剛開始畫的時候以較粗的筆淡淡大略地畫！

剛開始畫的時候以較少的顏色數量，呈現大
致的明暗平衡。使用較粗的畫筆，不過分講
究細節。顏料沾太厚的的話，會難以控制微
妙的階調和明暗，因此要用少一點顏料，一
邊以稀釋液稀釋一邊進行。

藉由罩染呈現深度之效果
在已乾燥的畫面上，將顏料以大量稀釋液稀釋
進行薄塗的話，可以呈現具有透明感而美麗的
暗部。這裡考慮到與背景色的連結，雖然是膚
色的陰影，但改以綠色和褐色系混色調出來的
顏色薄塗

▼ 乾燥

3. 上第二層顏色－從薄塗到厚塗

以薄塗的方式將整體上完顏料，待乾燥後，以同樣的色調厚塗疊色。進行時與其說是以稀釋液稀釋顏料，比
較像是將大量顏料疊放上去的感覺。
雖然油畫顏料必須等待一段時間才能乾燥，但油畫顏料這個乾燥緩慢的特性，正適合用來表現纖細而微妙的
階調或是朦朧美。

 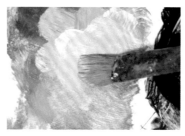 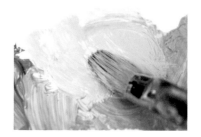

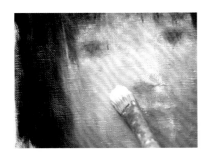

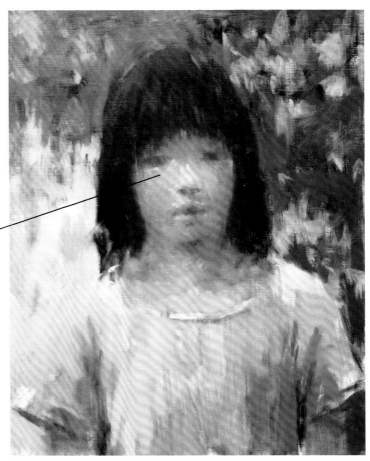

POINT

1. 混色控制在 2 ～ 3 色左右
2. 因應不同色調分別使用多支畫筆
3. 要留意黑色的混色

顏料會隨著混色的顏色數量增加，色調逐漸變得混濁。為避免調出來的顏色變混濁，因應不同色調分別使用畫筆也很重要。

需留意的是，陰影部分如果輕易地混合黑色來進行塗色的話，會失去整體的彩度導致畫面變得黑黑的，容易變得暗沉。

4. 最後修飾

就人物畫而言，可以說眼睛的畫法大大左右了畫作的好壞。有時還可能因過分講究眼睛的描寫，使得只有眼睛特別突出、強烈，導致畫作付諸流水。需留意控制強度，於整體畫面當中取得協調。

此外，油畫的優點、特徵之一，就在於透過多層塗繪呈現出具有深度的色調。不要只塗 1 次就結束，希望能在層層塗繪的同時，實際感受色彩細微的變化。

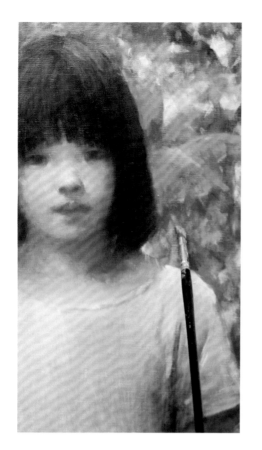

POINT

1. 眼睛、鼻子、嘴巴等處的細部描寫,於整體當中的比例很重要
2. 層層塗繪相近色的同時,創造出具有深度的色調

◆創造出多樣的顏色◆

將所想到的原色紅、藍、黃直接排列上去畫,很難創造出具有統一感的美麗色調。

藍色系、綠色系、紅色系這些是基本的色調,在這當中,存在著各式各樣具有些許差異的各種「顏色」,這點相當重要。

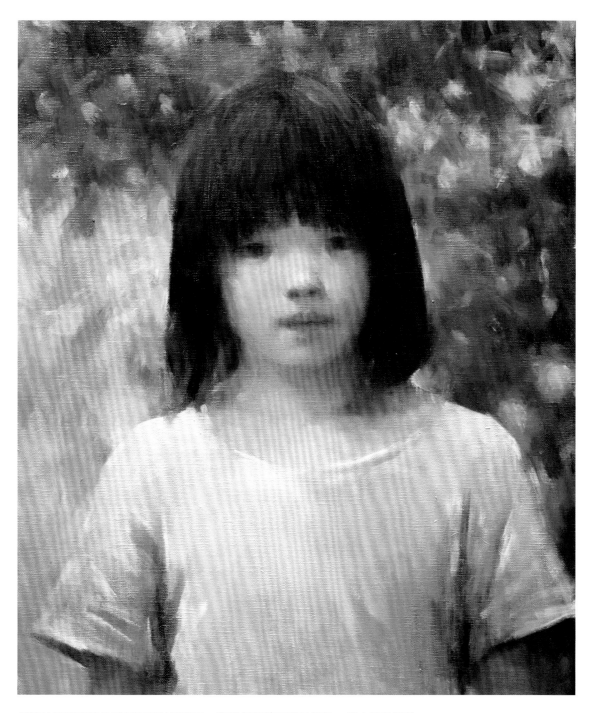

從照片所獲得的色彩及明暗的資訊量，和我們看著面前的實物、從中接收到的視覺資訊量相較之下，可以說壓倒性地少。即使再怎麼忠實地重現照片裡看到的顏色，還是無法繪畫式地呈現。「創造」從照片當中所看不出來的多樣色調和明暗變化這樣的意識是必要的。由於這次是依據照片繪製人物畫，因此要一邊注意這一點，並且為了避免流於插畫風，特別將心思放在傳達油畫的深度及人物所具有的溫暖氛圍上。

千菅浩信

完成
〈女兒〉　F8號
作者　千菅浩信

人物

〈女性肖像 側臉〉

油畫 F4號　5小時

● 打底　15分鐘

● 油彩底稿　45分鐘
　　▼　乾燥
● 實際製作　4小時

● **根據側臉的照片畫人物**
● **用同尺寸的照片便於比較，以正確的定位畫**
● **繪製時意識臉的骨骼**

人物畫如果稍有偏差，外觀就會變形。感覺沒有出來、不像的原因則在於定位不正確。

眼、鼻、口的大小、角度、配置的比例等等，很多問題都出在比例均衡上。也可以說，以鼻子為中心呈左右對稱的骨骼，更是提高了人物畫的難度。

既然從正面的方向來畫很困難，那麼不妨嘗試畫側臉看看。側臉在位置確認上比較簡單，也不需擔心左右有偏差，處理起來比較容易。這裡為了精確定位，試著將照片彩色列印成與畫布相同的尺寸，放在畫的旁邊一邊對照著畫。

由於是以同尺寸一邊比較一邊畫，也可以當成對齊位置的練習。

❖ 打底

使用棕色系的打底劑（CANSOL），用排刷塗刷2次。

▼　**完全乾燥**

將焦棕以松節油稀釋至稍微會流動的程度，塗滿整個畫布

馬上用布擦拭，薄薄的棕色系有色打底層就完成了。接著繼續繪製

▼　**馬上畫底稿**

1. 底稿

將茶褐色以松節油稀釋，進行透明薄塗。
稀釋後的顏料，用布擦拭的話就能輕鬆擦掉。
不斷修正以符合形狀，直到位置正確為止。

透明氧化鐵紅
朱紅
<調色盤>

透明氧化鐵紅是透明色，也適合用
於透明薄塗。單獨使用的話，褐色
很強烈，因此混合朱紅色，稍微調
淡一點使用

以下巴為基準，將額頭、頭、脖
子根部以及各個部分定位

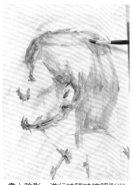

畫上陰影。進行時隨時確認形狀

位置偏了就用布擦掉修正

再加上濃淡，修整形狀

2. 初步繪製

透過混色調出肌膚暗部的顏色，將整體肌膚上色。為了確認整體感，
背景也先上藍色系的顏色。從這裡開始，稀釋液切換成油畫調合油。
即使使用稀釋液，也僅為少量。

<調色盤>

深紅　　　群青藍　　　透明氧化鐵紅
鎘紅　　　　　　　　　　鉻綠
鎘黃　　　　　　　　　　深紅
鎘蒼黃
　　　　　　　　　　　　鈦白

膚色使用混色

從肌膚的暗部開始

在明亮的膚色裡添加一點點群青藍或是鉻綠，將肌膚暗部塗上帶點
藍的暗褐色

<畫筆>
畫筆主要用柔軟又有
彈性的合成纖維半圓
（榛形）筆。細部則
用貂毛的圓筆

[底稿完成]

粗略加上了陰影的狀態。比起使濃淡符合正
確，主要更著眼於確認頭部五官的配置

▼ 乾燥

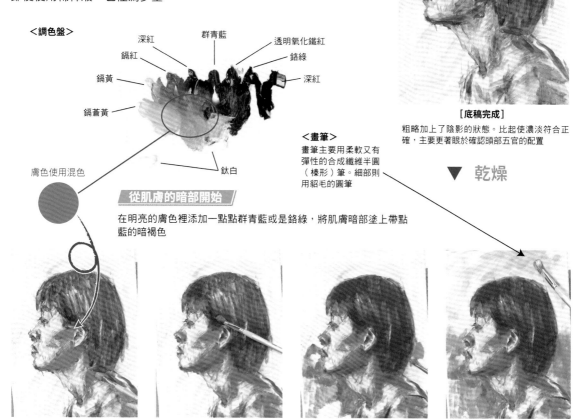

3. 上第二層顏色 – 各部分疊上顏色

一邊注意正面與側面形狀的交接處，也就是顴骨的位置，順著顏色區塊上基底的顏色。為避免失去一體感，整體一起粗略地進行，之後再逐步仔細修正。

上膚色的基底色

臉的膚色從暗部開始上色。大致分成暗、中、亮3個面的感覺，沿著骨骼以明暗的面來掌握

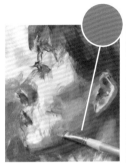

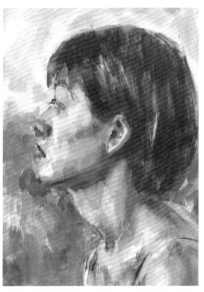

▲臉：留下亮部，從暗部開始

脖子與肩膀：
和臉部同樣方式進行▶

從初步繪製到這裡約40分鐘左右。還看得見打底的顏色

修整顏色，決定臉的形狀

交替處理明暗部的同時，也整理肌膚的顏色。留意從臉的正面連結到側面的形狀變化，逐漸呈現顴骨附近隆起的感覺

POINT 膚色不只有紅、黃這些暖色系，觀察並理解其中也帶有微妙的藍

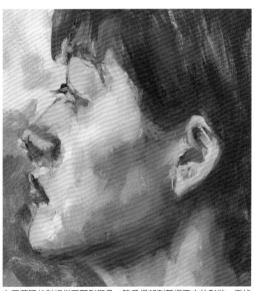

主要著眼於對好從下顎到顴骨、脖子根部到耳根下方的形狀。偏掉的鼻子、嘴唇、眼睛的形狀稍後再處理

重疊的毛髮之後再描繪，以區塊感畫頭部。意識到球體，疊上大大的陰影

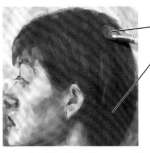

在茶褐色中添加群青藍而成的帶藍色的灰

基底色所上的透明氧化鐵紅＋鉻綠

頭髮的基底色——透明氧化鐵紅＋鉻綠，這個顏色褐色的色調過強。這個階段加上混合了藍色系的暗色，以稍微減少褐色系的感覺。讓色調帶有微妙的變化，亦有助於深色色調的表現

修整好眼瞼的形狀後，以細筆畫上睫毛和眼睛

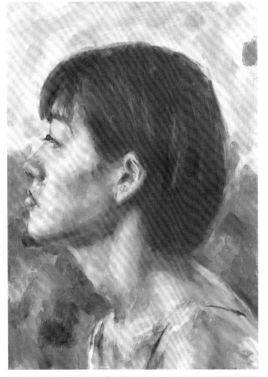

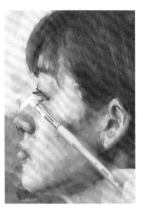

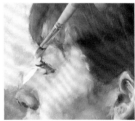

和頭髮一樣是帶藍色的灰

確認頭部和脖子、脖子和肩膀連接的形狀，並以大塊色面捕捉的階段

以背景的顏色修正鼻子的形狀、高度。以畫筆沾上大量接近白色的顏色，用一筆就決定的感覺畫下去

畫上坦克背心的白、背上反射的亮部。背部和肩膀，以接近帶有黯淡藍色的灰色色調來畫。另外，也畫出肩膀的厚度

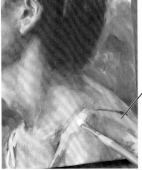

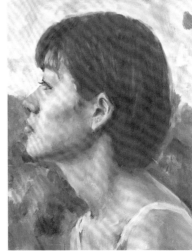

從開始上固有色到現在，經過了2小時左右。
開始能大致看出完成的感覺了

乾燥

4. 最後修飾－仔細描繪細部

仔細描繪毛髮的細節。著手臉的五官、脖子、肩膀等描繪不足的地方，逐步提高密度。背景和人物交界的部分，畫的時候要意識到繞過去的感覺。

毛髮 畫上重疊的頭髮。
以一束一束來掌握，不要畫得太細

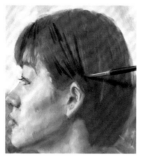
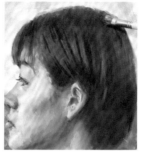
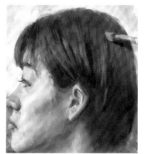

背景

將背景的天空、樹林疊上厚厚的顏料加以調整。和人物的交界處要小心地畫

耳、眼、肩

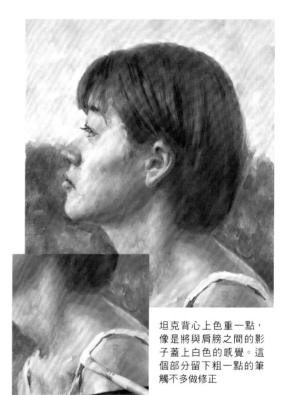

坦克背心上色重一點，像是將與肩膀之間的影子蓋上白色的感覺。這個部分留下粗一點的筆觸不多做修正

較靠近作畫者、位於中間的耳朵，需描繪一定程度的細節。逐漸畫出耳朵的厚度。顏色比其他地方加重褐色

以細的圓筆仔細描繪並修飾好睫毛、眼睛

POINT

調節各個部分細部描繪的強弱，呈現空間感

並列在同尺寸照片旁定位

如果尺寸在4號～10號左右以內，只要將照片以影印等方式放大，簡單就能做成和畫布相同尺寸。再大一點的話，只要將影印稿貼在一起即可。並列在旁邊對照著畫，定位時會輕鬆許多。
比起學習完全複寫的描繪方法，比較像是眼睛的訓練、定位的練習。

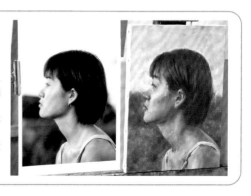

藉由複寫輕鬆畫底稿的方法！

如果覺得人物的定位很難，也有一個方法是複寫照片來畫。
準備和畫布相同尺寸的影印照片，固定在畫布上，以複寫紙複寫。複寫紙的黑線太過強烈的話，可以
塗上薄薄的打底劑，在線條不消失的程度內，調整得薄透一點。

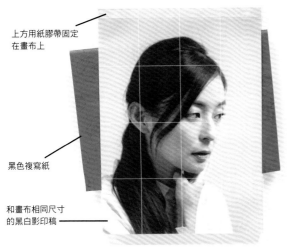

上方用紙膠帶固定在畫布上

黑色複寫紙

和畫布相同尺寸的黑白影印稿

在畫布後方墊厚的書本，可以避免複寫時線條變淡

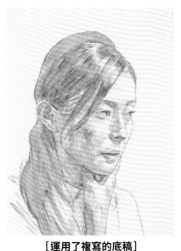

［運用了複寫的底稿］

不只描外框線，還參考了黑白影印稿加上深淺。底稿要畫到什麼程度，視創作者的畫法而定

中間隔著複寫紙，以鉛筆在影印稿上照著形狀描，複寫出來

用複寫紙複寫完成後，噴上素描保護噴膠加以固定

以滾輪薄薄刷上打底劑，在線條看得見的程度內，再以排刷塗一次

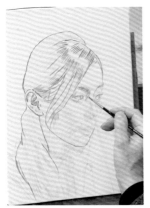

將褐色系的顏料以松節油稀釋，用柔軟的畫筆描上輪廓

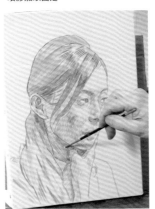

調整顏料和松節油的量，一邊看著照片，一邊沿著陰影加上深淺

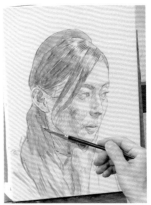

暗的地方，稀釋成水水的感覺塗

人物表現的困難之處，就在於多了骨骼和肌肉、膚色的色調和柔軟度這些有別於靜物或風景畫的新要素。

因姿勢所產生的肢體動作（動感）、臉部的表情，也關係到描繪人物時最重要的生命感以及該模特兒的特色。

依照片描繪側臉時，記得要意識繞進另一側的立體感。

如果缺乏空間感、往內繞的形狀意識，就如同只有這一側的雕像般平坦的半面人像了。

範例留意了不流於表面的表現，並僅止於描繪適度的細節。

膚色不倚賴現成的顏料顏色，由混色調成。如果能觀察到暗沉的膚色中不只帶有紅色，還帶有綠色和藍色，並加以運用的話，顏色將更為凸顯，有助於有血有肉、充滿生命力的人物表現。

完成
〈 女性肖像 側臉 〉　F4號
作者　森田和昌

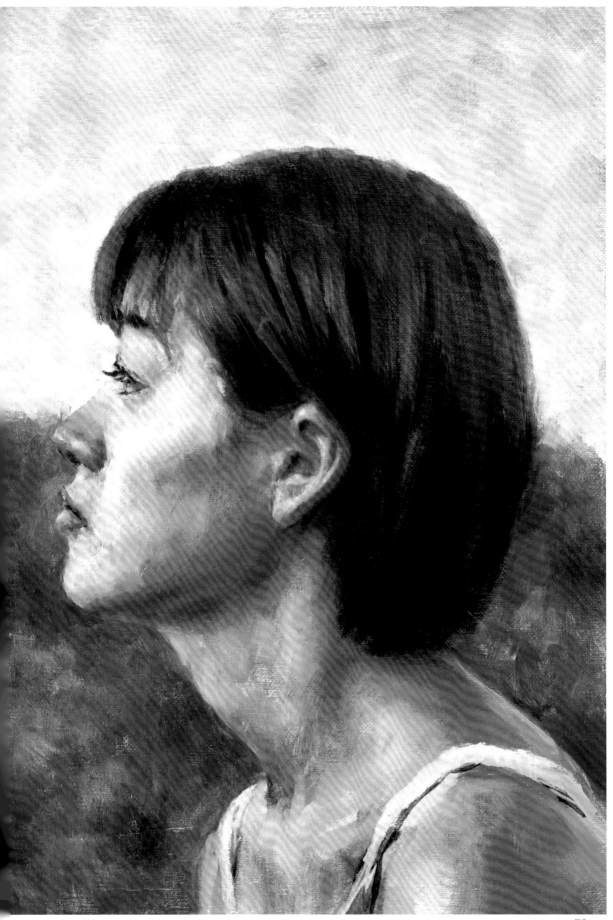

SURREALISM

超現實主義

〈遊泳〉

油畫 F20號　18小時

- ● 打底　30分鐘
 - ▼ 乾燥
- ● 底稿　1小時半

- ● 實際製作　16小時

根據照片天馬行空地構想，嘗試描繪出幻想的超現實主義之世界。各個物體則以寫實描寫來配置。由於是將好幾個物體整合在同一個空間裡，因此選擇陰影方向相近的照片。是伴隨著構想力與表現力的創作。

[草圖（壓克力）]

將題材在素描本上配置看看。將畫好的鉛筆稿上色，先掌握整體的氛圍

❖ 打底

以畫刀將畫布塗上藍色系打底，製作背景。

- ● 群青藍
- ● 鈷藍（Tint）
- ● 翡翠綠
- 永固黃

參考草圖，以呈現照片空間的氛圍這樣的感覺，將藍、綠、黃色系色調用畫刀疊上去。這個打底層會留到最後

1. 底稿

參考草圖，用白色的色鉛筆畫底稿。線稿的題材視畫面的平衡，再次重新配置。

2. 初步繪製—上第二層顏色

由於會直接留下打底的藍色當背景，因此從遠景的花開始進行。從花的照片參考其形狀和陰影，顏色則為了讓人聯想到太陽的形象，換成上黃色系。

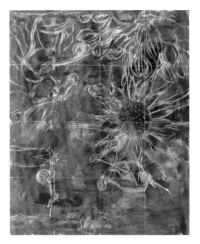

[底稿完成]

藉助格線，以白色的色鉛筆配置位置。色鉛筆用松節油就能輕鬆去除

畫花 畫用輔助劑使用油畫調合油

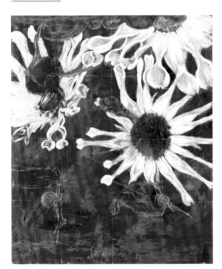

[花瓣上完基底色的狀態]

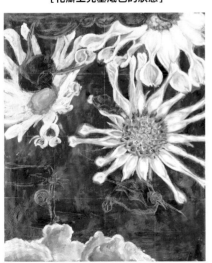

[花上色過一輪的狀態]

<使用的顏色>

・鉻綠	・鎘黃	・朱紅
・鈷藍	・鎘蒼黃	・那不勒斯黃
・亮膚	・鎘綠	・檸檬黃
・深紅		

① 鎘黃＋白以稀釋液稍微稀釋，開始畫底稿

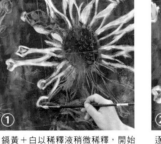

② 逐一將花瓣上固有色。顏料用厚一點，幾乎不使用輔助劑

③ 意識花苞的凹凸，畫出形狀。顏料塗厚一點以免被背景壓過去

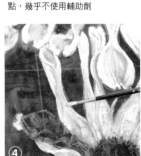

④ 中間的花的顏色是以太陽為意象，使用橘色系描繪

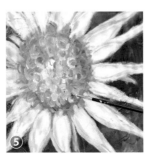

⑤ 標出花中央細小花蕊的位置

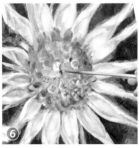

⑥ 意識花蕊的立體感及隆起，仔細畫上去

企鵝以黑色系～灰色系統整，部分加入藍色系。
一開始以色塊捕捉，接著逐漸減弱對比，呈現出分量感

 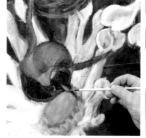 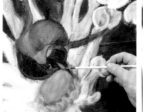

身為主角的企鵝，看起來很重的肚子的分量感很重要。
使用大量顏料來畫，表現出存在感

頭部的橘色、嘴喙的紅色系是顏色顯眼之處

〈身體黑色的地方〉‧群青　‧鈷藍（Tint）　‧象牙黑
〈身體〉‧群青　‧鈷藍（Tint）　‧鋅白
〈嘴喙及脖子根部〉‧朱紅　‧鎘黃　‧鋅白　‧深紅

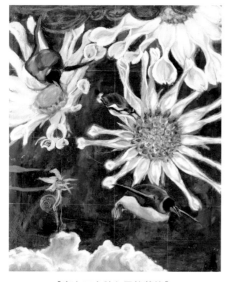

[畫上了企鵝和雲的狀態]

 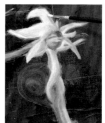

一邊觀察花和蝸牛的比例，慢慢畫出立體感

畫蝸牛

‧焦棕
‧鋅白
‧亮膚
‧灰黃

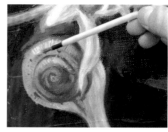

以極細筆仔細描繪蝸牛殼上的亮點，呈現
出質感

POINT

1. 不要將所有題材都以相同力道仔細描繪
2. 因應空間感描繪細節，區分出陰影對比的強弱，呈現遠
 近感

3. 最後修飾

畫上照片上遠處花莖的朦朧感，於背景呈現出遠近感。
蝸牛和企鵝的細微處再以極細筆細細描繪、修飾完成。

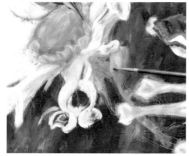

意識莖與空間的連結，如淡淡融入般畫上去　　在蝸牛的觸角上畫上亮點加以強調　　強調表現出企鵝翅膀厚度的白，畫出存在感

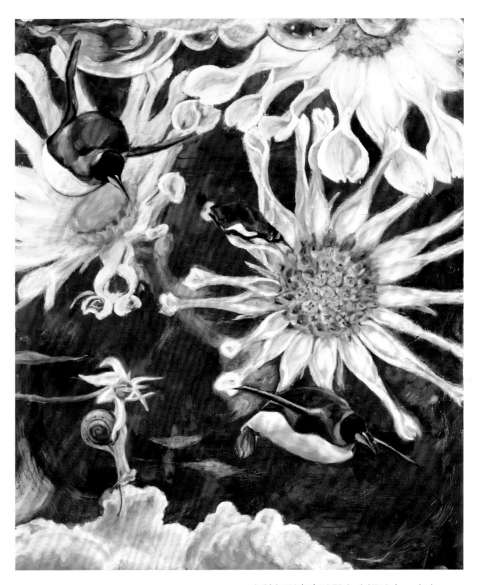

完成
〈遊泳〉　F20號
作者　広田豊子

企鵝無所事事地趴在水泥地上，大大
展開著翅膀。從這個幽默的肢體動作
聯想到在空中「遊泳」的模樣。將平
常於題材上不太可能搭配在一起的東
西、不同性質的東西組合在一起，這
不合理的場面所呈現的不可思議感，
帶給我們源源不絕的刺激。喚起想像
力的超現實世界，是唯有透過繪畫才
能表現的世界之一。

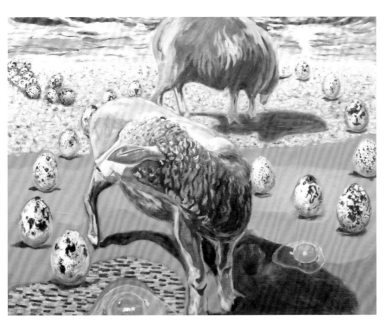

〈SAGASU（尋找）〉　F30號
作者　広田豊子

COMPOSITION

構 成

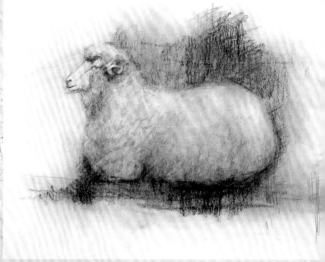

〈羊與道路及其他〉

油畫 F8號　6小時

● 打底（15分鐘塗2次）

　▼　乾燥

● 製作底層　30分鐘

　▼　乾燥

● 實際製作　3小時半

將物體畫得跟看起來一模一樣已經無法滿足你的話，不妨嘗試挑戰看看意識到畫面構成的創作。

依據照片素材來思考畫面呈現。於草圖上整理出作為主角的物體與襯托它的配角們的關係，從打底開始到作畫都有計畫地進行。

除了畫筆、畫刀之外，細部修正或細部描繪時，也會使用鉛筆、色鉛筆、炭筆等等。不只是加法，還能用金屬刷、畫刀刮削，發揮減法的效果。不妨將身邊可以利用的物品都拿來當成工具運用，以獨自的創意跟巧思，享受作畫的樂趣。

Style

● 在加工出肌理的底層上繪製

● 根據照片構成意象

● 了解器具、材料，適材適所使用

資料及草圖

1. 打底

將銀白色顏料以稀釋液稀釋，倒在畫布上。

以揉成一團的塑膠袋塗抹，做出凹凸起伏的肌理。待乾燥後再進行1次。

POINT

白色塗開了以後，就以上下輕點的方式使用塑膠袋

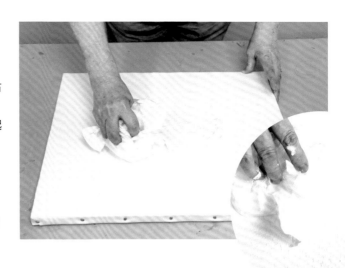

▼ 完全乾燥

土黃　焦赭　象牙黑

2. 製作底層 ①

將顏料直接倒在畫布上，再滴上油畫調合油，以揉成一團的塑膠袋塗抹開來。

<使用的工具>
其他還有炭筆、塑膠袋

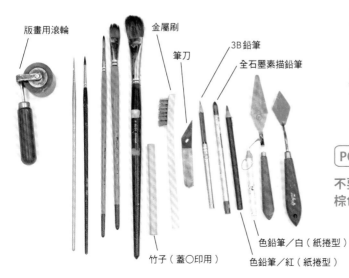

版畫用滾輪　金屬刷

筆刀

3B鉛筆

全石墨素描鉛筆

竹子（蓋○印用）

色鉛筆／白（紙捲型）

色鉛筆／紅（紙捲型）

[製作底層①完成]

POINT

不要完全混合在一起，先留下黑色的面、棕色的面、土黃的面之間明顯的變化

▼ 不待乾燥
直接進入下一道工程

2. 製作底層 ②

以畫筆沾取大量松節油，果斷地像是要洗掉般摩擦圖面，道路的部分以布擦出白色。

POINT

徹底將打底的白擦出來

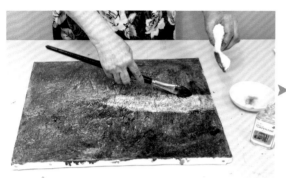
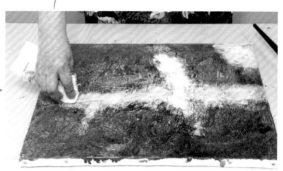

以偏硬的豬鬃筆沾取洗筆液，對著圖面噴濺。沾到洗筆液的地方，暗色的棕色會不見，點狀露出打底的白色，呈現有趣的效果。

這就是以顏料的細小飛沫繪製，稱為噴畫（spattering）*之應用。

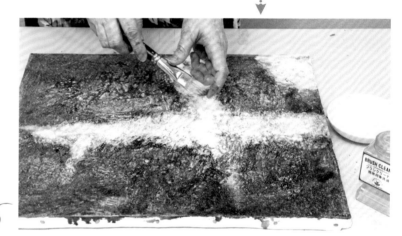

POINT

洗筆液比松節油效果更好！
筆毛選擇偏硬的豬鬃比較利於噴濺

[打底的狀態]

[底層製作完成]

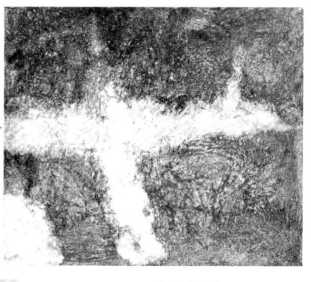

▼ 完全乾燥

80

3. 開始繪製

開始畫羊。將黑色以稀釋液稀釋，用畫筆畫出羊的外型。上面疊上米色系的身體顏色，呈現出立體感。視狀況分別使用畫刀、鉛筆、炭筆等工具來繪製。

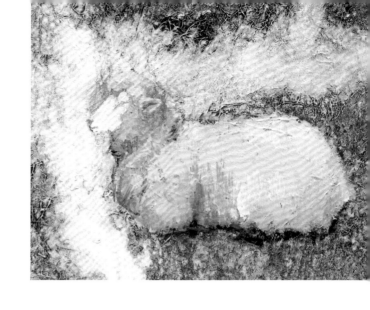

● 象牙黑　　● 生赭
● 群青　　　 亮膚色
● 土黃　　　○ 鋅白

POINT

1. 畫筆…畫輪廓、塗色
2. 畫刀…以面塗色、刮
3. 鉛筆…勾畫輪廓、描繪細部、將陰影調暗
4. 炭筆…大筆勾畫輪廓、將陰影調暗

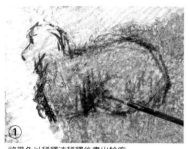

① 將黑色以稀釋液稀釋後畫出輪廓

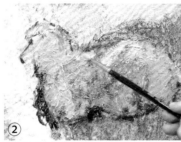

② 身體上米白色系的底層

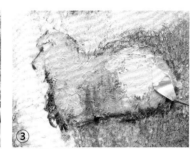

③ 用畫刀蓋上明亮的顏色

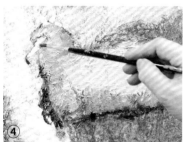

④ 將臉上白色

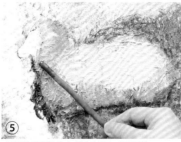

⑤ 用炭筆以摩擦的方式擦出臉和毛的界線

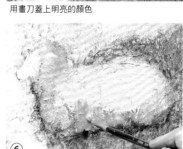

⑥ 用畫筆加上腹部的陰影

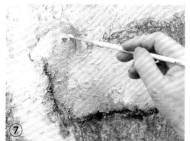

⑦ 將耳朵上白色。耳朵內部用鉛筆畫

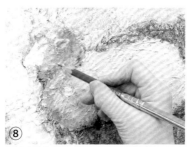

⑧ 頭和身體的交界、眼睛以鉛筆仔細描繪。下巴下方的陰影也用鉛筆加上去

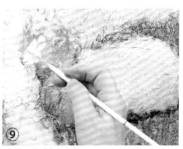

⑨ 鼻梁再次以白色修整

4. 畫背景－山、柵欄、道路、標誌

於畫面背景畫上山、樹木、柵欄、標誌、池塘等趣味要素。配置上配角們，襯托出主角的羊，歡樂地呈現整個畫面。

山用炭筆和以稀釋液稀釋的黑色顏料畫成剪影。上面再以銳利的筆刀用力刮（scratch*），露出一開始打底的白色用以表現樹木群，意圖呈現打底層被挖出來的強烈效果。

考慮整體的亮部和暗部於視覺上的面積平衡，欲加重的地方，以炭筆＋黑色顏料調暗。想凸顯亮的部分則用筆刀或金屬刷刮一刮，或用布擦掉，反覆進行直到滿意為止。

POINT

了解畫具、工具，
適材適所地帶出效果

在標誌的白色上面畫上紅色。用顏料會變得太強烈，因此使用色鉛筆

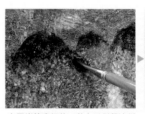

山用炭筆畫好後，蓋上以稀釋液稀釋過的深黑色，呈現深沉的存在感

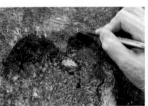

用尖銳的筆刀刮，表現山上的樹木群

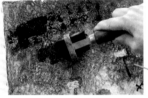

用滾輪沾黑色顏料滾一滾。意圖呈現不同於筆刀、僅在表面凸起的地方做出效果

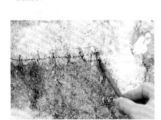

用炭筆畫上柵欄

用稀釋的黑色描過的話，炭筆會更加深濃而沉穩，呈現有氣氛的黑

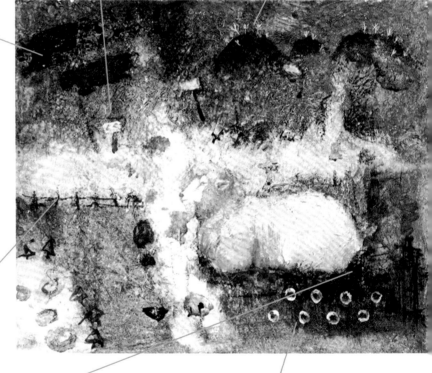

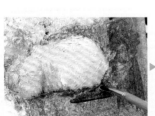

羊的右下方以稀釋過的黑色加重

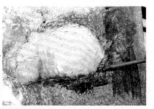

再用炭筆補上黑色

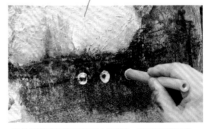

用竹子沾白色顏料打印（蓋印），蓋出白色圓圈。留下蓋印後清楚的圓形

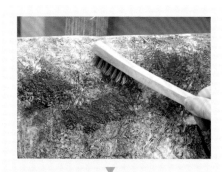

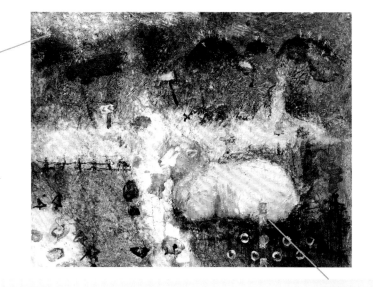

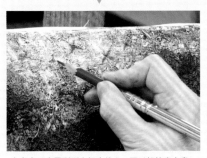

左上方以金屬刷刮出打底的白，再以鉛筆畫上鳥的剪影

POINT

凸顯邊界線（edge）*
時就用紙膠帶！

<紙膠帶>
烤漆用的就足夠了

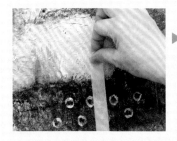

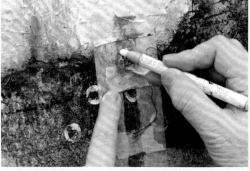

從貼著紙膠帶的上方開始，交替使用紅、白色的色鉛筆於右前方畫上紅白警示柱。用顏料會太重，因此使用能牢牢附著在油畫上的紅、白色紙捲色鉛筆（Dermatograph）*。紙膠帶在凸顯邊界線（edge）時效果很好

5. 修飾

最後細細描繪羊。修整身體的陰影，補足立體感，凸顯臉、眼睛。

POINT

考量與背景的平衡，再次細細描繪主角，加以凸顯

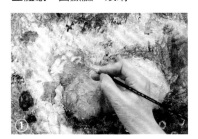

① 把耳朵畫亮

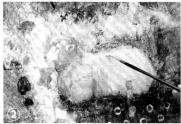

② 將身體上方的面塗上明亮的米色，再次加強照到光線的感覺

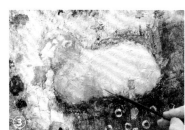

③ 稍微增加前腳腋下的陰影並修整

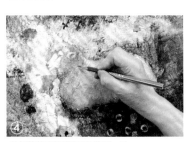

④ 以鉛筆將頸部的陰影再畫暗一點

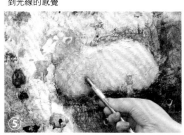

⑤ 以全石墨素描鉛筆*再次增加前腳腋下的陰影

⑥ 以鉛筆清楚畫出眼睛

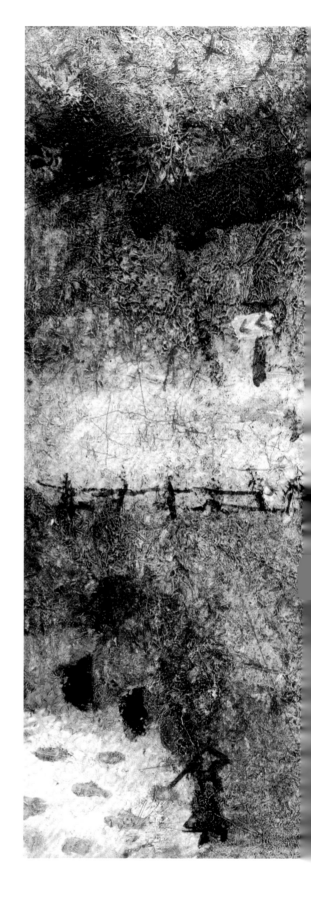

在運用了稀釋液滴染的厚重肌理當中，羊兒看似沉
穩而舒適地待著。周圍配置的柵欄和標誌、鳥、
山、樹木群及池塘看起來趣味橫生，使畫面更添熱
鬧。

雖然使用了各式各樣的技法繪製，但都恰如其分地
發揮效果，令人百看不厭。以白色和棕色系為主的
彩度當中，標誌的紅有畫龍點睛之效。

是一幅作者對於所配置的素材、物體的情感足以引
發共鳴的作品。

完成
〈 羊與道路及其他 〉　　F8 號
作者　內海和江

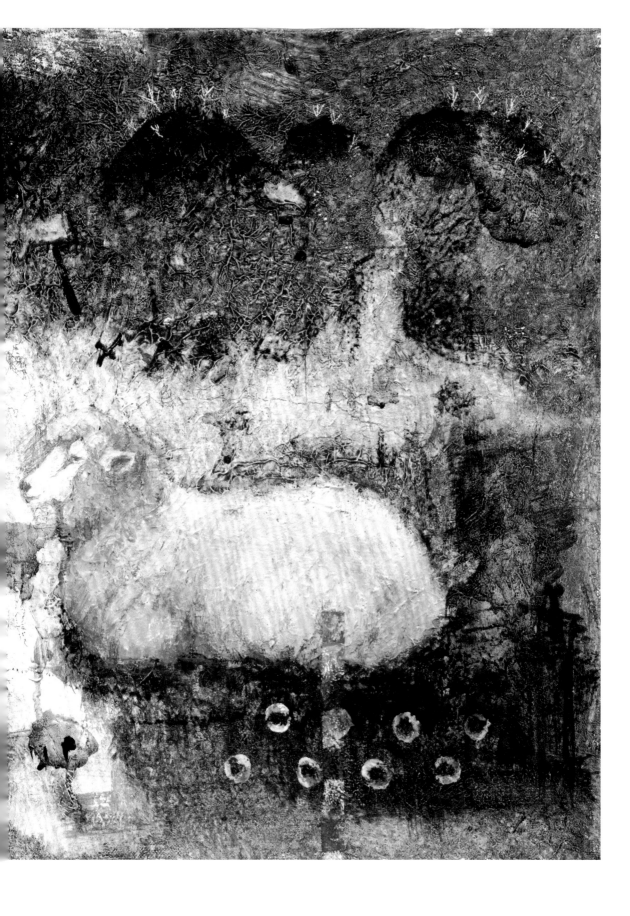

城戶真亞子
KIDO MAAKO

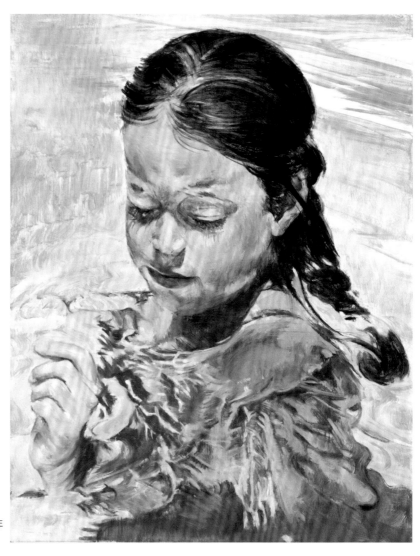

〈う・らら〉2013年
41×31.8㎝　油畫

<簡介>

1961年　出生於愛知縣
1987年　武藏野美術大學 造型學院油畫學科畢業
1981年　入選女流畫家協會展
1998年　入選VOCA展
2012年　東京藝術博覽會（Art Fair Tokyo）（B畫廊）參展

於青山畫廊（Skydoor Art Place Aoyama）、伊勢丹美術館、文房堂畫廊、畫廊Q等地以個展為中心展開活動。作品的主題有「吉祥的預感」、「源氏物語」、「IN THE ROOM」、「FLOWERS」、「樹木們」，近年來則為「SWIMMING POOL」、「episode」等以〈水〉為主題創作。

也製作都市的公共藝術，例如東京灣跨海公路停車區的壁畫、京都木津學研都市的紀念碑、神保町畫廊咖啡店•古瀨戶的壁畫、荒川區汐入的紀念碑等等。
從過去至今擔任「DOCOMO未來MUSEUM」繪畫創作比賽、「中部國際機場天空繪畫比賽」等活動的評審員。
現在經營學研藝術學校。
著作有《ほんわか介護》（集英社）、《記憶をつなぐラブレター》（朝日出版社）、《子どもはアーティスト 心を育てるアシスト50》（學研出版）等等。
亦參與電視演出、演講等等，活動領域廣泛。

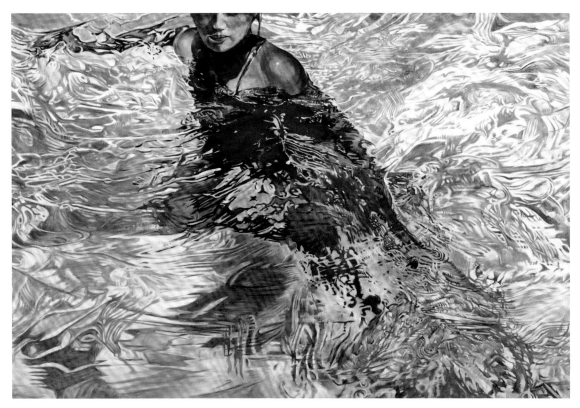

〈escape〉2011年　130.3×194cm　油畫

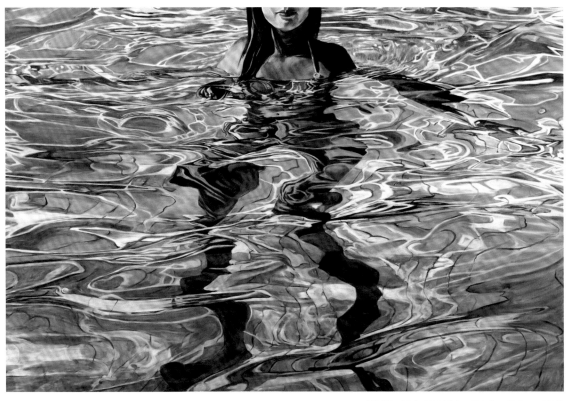

〈YUKA-③〉2011年　130.3×194cm　油畫

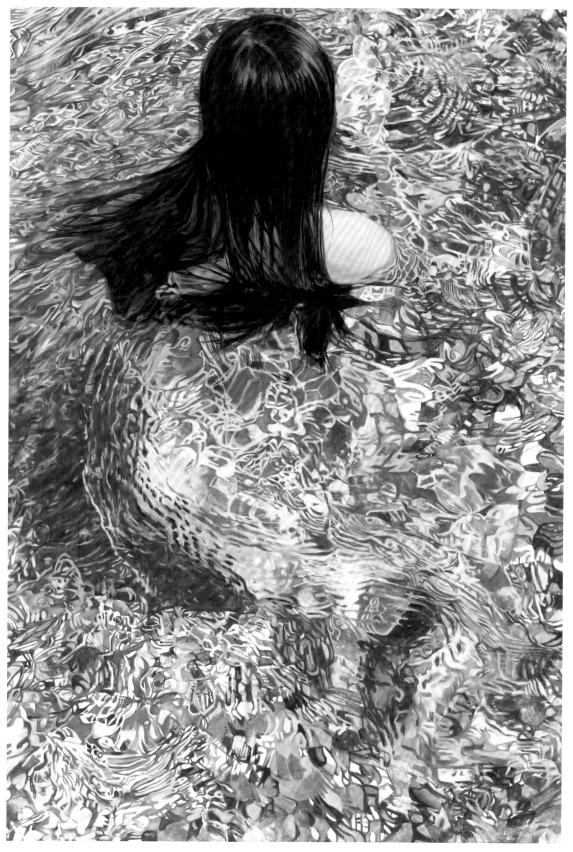

〈なぎ（風平浪靜）〉2011年　162×112㎝　油畫

〈episode 2〉2012年　130.3×194cm　油畫

〈うまれては　かわっていく（誕生　而後乾涸）〉2011年　181.8×227.3cm　油畫

被森林包圍的寂靜泳池。

突然間有人跳了進來，宛如鏡子般映照著周圍綠意的水面，被破壞得支離破碎，人的肌膚和泳裝的顏色也各自亂飛四散。我的心彷彿要碎裂了。屏息靜觀之下，泳池的水反覆恣意地變形，在波動漸次平息的同時，找回了一如往常的安穩鏡面。

水的野生、不斷重複的破壞與再生。

繪畫這件事，或許就是試圖把終將走向毀壞的東西之剎那化為永恆的行為。

〈關於畫水這件事〉城戶真亞子

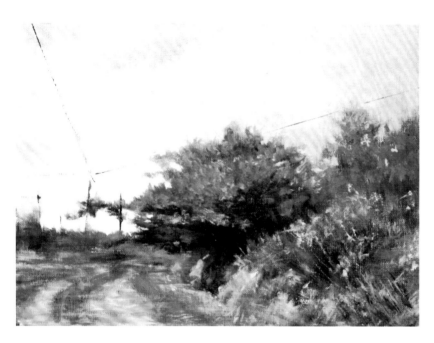

〈道〉
F4號　千菅浩信

將夏日被翠綠包圍的鄉間風景拍成照片來畫。
這次不使用鉛筆或炭筆，直接使用顏料來畫底稿。
藉由強調明暗的對比，將日常生活中身邊的風景，畫得既具有戲劇性又有繪畫性。

這次的製作花了4天，製作時間為5小時。

1　以具效果的構圖繪製

2　透過明暗的對比製造戲劇性

3　藉由厚塗和薄塗的對比製造畫面的緊張感

留意以上這3點進行製作。

第 1 天

① 使用焦棕和鉻綠，直接在畫布上畫底稿

② 重點是開始畫的時候使用多一點稀釋液，如同水彩畫一般來畫

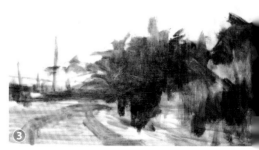

③ 藉由強調天空的明亮和地面的陰暗間的對比，並將草木的陰暗部分從畫面中央往右側移，做出戲劇性的構圖

第2天

① 確認顏料已經乾燥，再重複一次薄塗

② 相同顏色進行多層塗繪，特別是陰影的部分會逐漸加深

③ 將右下方草木的部分畫暗，呈現與天空明亮的對比

④ 將天空、雲的部分厚塗，呈現與樹木枝葉間的強烈對比

⑤ 太暗的部分待乾燥後用砂紙磨掉

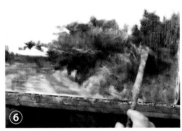

⑥ 為了使畫面更生動，於幾處薄塗的上方再進行厚塗

第3天

雲的顏色加上淡淡的紫，葉子的顏色也疊上黃色及黃綠色系，一邊逐步製造出色調的深度和廣度。

第3天的製作所需時間為2小時左右。

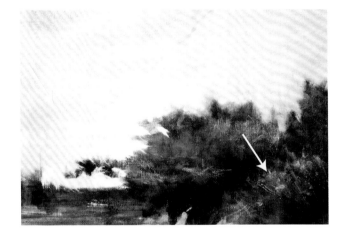

第4天

① 以畫刀在某些部分厚塗，使畫面上明亮的部分看起來更加明顯

② 再利用畫刀的側面，表現畫筆所畫不出來的尖銳細小的草花線條

③ 最後仍使用畫刀畫電線。為了在畫面呈現延伸感，把電線畫成與照片上不同方向

千菅浩信
CHISUGA HIRONOBU

〈夏の日（夏日）〉F50號　油畫

〈薄暮色〉
F30號　油畫

〈真〉
F30號　油畫

油畫顏料所產生的表現方式非常多采多姿。
同時，也可以說創造出這些表現方式的技法
也非常多樣。我的畫法非常正統。途中雖然
也會並用罩染，在畫面上區分出強弱，但基
本上都是以大略的薄塗為底，再於多次疊色
的同時逐漸呈現出深度。作畫時意識到的是
不要抹殺了專屬於油畫顏料的顏色純粹之
美。即使是塗相同的顏色，稀釋液用量的不
同、薄塗及厚塗的不同或搭配，有時候會在
畫布上產生令人驚嘆的美。這是只有油畫顏
料才能創作出的美。除了完成一幅畫時的成
就感以外，製作過程中不經意遇見、剎那間
的感動，或許亦是作畫的另一種樂趣。

（千菅）

〈森の香（森林的香氣）〉
F50號　油畫

雖然是以人物為主進行創作，但還沒有固定的創作風格。
有時是寫實地仔細用顏料疊色，有時是用點描或線描，有時則運用較多的罩染。但不論使用哪
一種畫法，之後隨即又會覺得應該還有更不一樣的某些東西、更不一樣的表現技法。然後，油
畫顏料能廣泛而彈性地回應這些想法，並拓展表現的可能性，就這點而言可以說是非常優異的
素材。

〈バラの景（玫瑰之景）〉F10號　油畫

<簡介>

1960　出生於岩手縣花卷市
1984　武藏野美術大學 造型學院油畫學科畢業
1999　第52屆岩手藝術祭〔藝術祭獎〕／岩手
2003　第30屆義大利美術獎展〔金獎（準首獎）〕／羅馬
　　　東北、北海道交流西畫展／福島
2004　第21屆FUKUI THUMBHOLE美術展〔首獎〕／福井
2005　Art Festa岩手（'07 '10）／岩手・岩手縣立美術館
　　　第23屆全國繪畫公開募集展IZUBI／靜岡
　　　第23屆上野之森美術館首獎展（'07 '09）／東京
2006　第12屆朝日TULIP展獲獎作家展／東京
2009　坂出Art Grand Prix 2009／香川・坂出市民美術館
　　　第8屆熊谷守一首獎展／岐阜
　　　第7屆北之大地雙年展〔佳作（獲獎候補）〕／北海道
2011　個展／岩手・GARELLY KEYAKI LOUNGE
2012　雙人展／東京・ART SPACE指南針
2021　第6屆宮本三郎紀念素描首獎展／
　　　小松市立宮本三郎美術館・世田谷美術館

〈シクラメン（仙客來）〉F6號　油畫

95

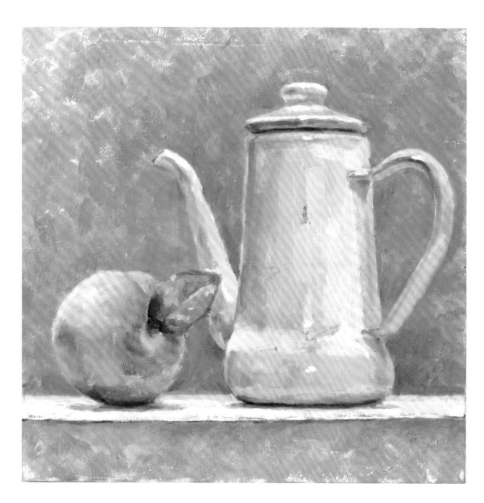

〈水壺與不能吃的
　模型桃子〉
S3號　森田和昌

為強調桃子的鮮豔、色澤,以灰色為基調來繪製。
殘留一點點底稿的茶褐色,補足彩度。以將顏料放上畫面的
感覺進行,是掌握方式的基本。製作時間為4小時。

主題的桃子是模型。果實的鮮度是生命,但一旦碰
傷而導致形狀改變,就會變得很難觀察。雖然還是
實物最理想,但模型的物體,也有形狀單純、容易
掌握的好處,很適合用來練習觀察陰影、掌握立體
感,而且能重複使用。
即使是模型,還是能營造鮮嫩欲滴的感覺。仔細觀
察呈現的模樣、被光線照射的模樣來加以捕捉。同
時也建議留意物體邊緣向內繞的概念,畫出物體和
背景之間的空間深度。
以物體照到光線,從背景浮現出來的意象繪製完
成。
意識著周遭的空間,充分觀察與背景交界部分的色
調。以灰色作為基調色,背景加上少許的綠,水壺
上則加上地面反射的藍,呈現微妙的顏色差異。
此外,也加強陰影的對比,讓它比看到的略強一
些,以呈現物體的存在感。

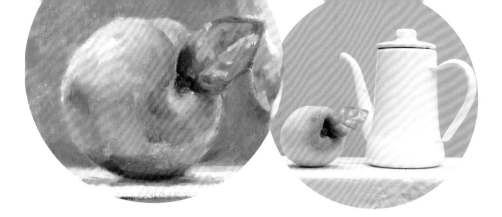

營造空間感的 POINT

物體與背景的交界部分
很重要！
藉由交界的強弱差異，
表現空間感。
交界融合的部分畫出暈
染的感覺

① 用茶褐色以摩擦的方式畫底稿。整
個製作過程，如果要使用稀釋液也
僅需少量

② 同樣以摩擦的感覺加上陰影

③ 從彩度鮮豔的桃子亮部開始進行。
區分出陰影，以面區分上色

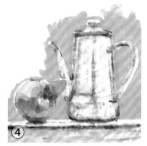

④ 物體周圍的背景先進行。上藍灰
色，讓水壺浮出來

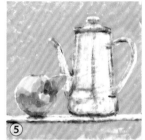

⑤ 檯面的前方上藍灰色

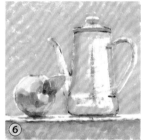

⑥ 檯面前方的面再增加顏色調暗。水
壺從暗部開始上色

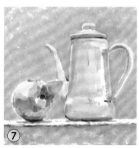

⑦ 一邊往水壺的亮部移動繼續繪製。
殘留少許底稿的茶褐色作為彩度

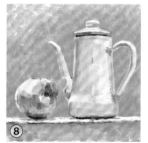

⑧ 在背景的灰中加入一些紅、綠色
系，稍稍改變彩度，增加色彩的種
類

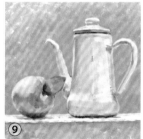

⑨ 再次細細描繪桃子

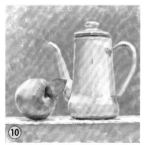

⑩ 將背景的顏色畫成帶深綠色的灰色
調，呈現與水壺的差異

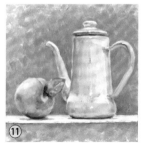

⑪ 整體再次細細描繪。再畫上水壺上
的倒影、亮點就完成了！

<琺瑯的質感表現>

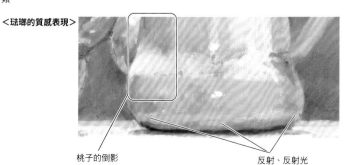

桃子的倒影　　　　　　　　反射、反射光

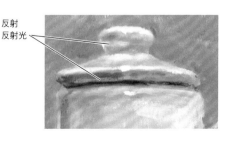

反射
反射光

森田和昌
MORITA KAZUYOSHI

〈サ・カ・ナ（魚）〉P30號　油畫

〈Self Portrate〉F6號　油畫

畫是一種意象。而油畫顏料是最能將意象具象化的畫材之一。可以多層塗繪、刮、剝除、再疊色，徹底地探求意象。

有時畫得不盡理想，也會反覆不斷「畫了又毀掉」。無法如願決定顏色和調性，話雖如此又不想上較輕的顏色。這是為了追求其他畫材所沒有、油畫特有的深度和畫肌的質感與肌理的緣故。

從油畫到岩彩、壓克力和水彩再到數位，在嘗試使用其他媒介的種種表現過程中，再次感受到油畫的深奧，以及其表現出來的畫面強韌度。這樣的存在感是很難被取代的。

具有韌性的顏料及其手感，可以說是油畫的魅力。

（森田）

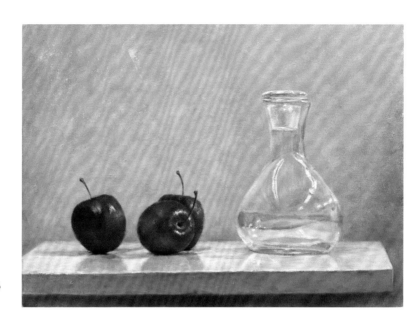

〈姫りんご（姫蘋果）〉
F4號　油畫

〈KISS〉
F100號　油畫

◁ 〈舞う（舞）〉112×162㎝　紙加墨、壓克力、水彩、岩彩、其他

▽ 〈赤が切れる（紅色斷裂）〉92×117㎝　藝術微噴（Giclée）、樹脂（Resin）、線、粉彩、其他

森田和昌　MORITA KAZUYOSHI

1960　出生於福岡縣
1984　武藏野美術大學 造型學院油畫學科畢業
1999　第 13 屆多摩秀作美術展 首獎
2007　現代美術畫廊 to.ko.po.la（福岡）
2008　EPSON 攝影大賽 2008（Epson Photo Grand Prix）特別
　　　日美作家國際交流展 2008（福岡亞洲美術館）
2009　畫廊 Q（東京）
　　　CraftStory 畫廊 日美作家國際交流展（釜山）
2010　Brewery Annex 2010 國際交流展（洛杉磯）
　　　哥斯大黎加／日本文化交流展（哥斯大黎加）
2011　畫廊 Q（東京）
　　　哥斯大黎加國立大學 UNA　作品收藏
2012　個展　黑川 INN 美術館（福岡）
　　　日美作家國際交流展 2012（福岡市立美術館）
2017　日美作家國際交流展 "In Pursuit of Beauty"
　　　（千代田 Arts3331）
2019　第 3 屆藝術奧林匹亞（Art Olympia）2019　銅牌獎

〈ARK- 失われた世界 - 旅立ち／部分
（ARK- 失落的世界 - 啟程／部分 ）〉原畫 ▷
145×145㎝　藝術微噴（Giclée）

3.11。漁船第十八共德丸號被海嘯捲上了陸地。巨大的殘骸就座落在街道的正中央。被輻射汙染而無法回歸的故鄉大地，對未來祈願著重建的人們。就是以這些想法作為意象。

我常受自己周遭的東西觸發而將之作為題材。有油畫、以複合技法（mixed media）繪製的手繪作品，以及將照片進行數位加工表現的印刷作品。

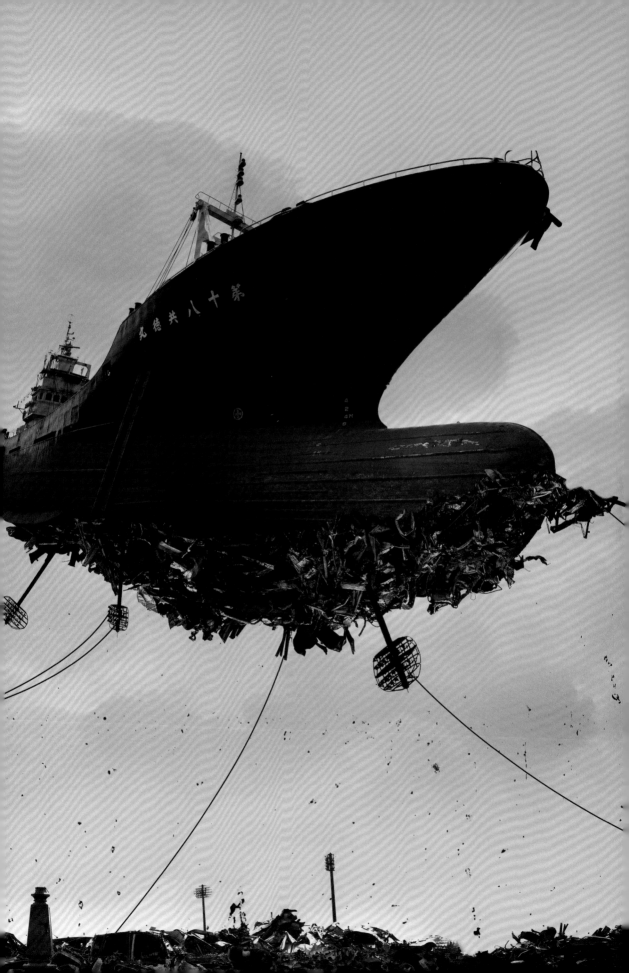

■關於底稿

Q1. 是不是最好用鉛筆、炭筆畫底稿？

用鉛筆、炭筆畫底稿並非絕對必要。逐漸熟習以後，將顏料以稀釋液稀釋後直接畫，可以更快地進行底稿。如果對下筆方式或掌握形狀很傷腦筋的話，可以用鉛筆（2B～4B）或炭筆進行。即使在畫布上，鉛筆用軟橡皮、炭筆用布就能擦掉修正。

此外，小幅的作品用鉛筆也可以，但大幅的作品則建議使用炭筆，反覆畫一畫擦掉較為方便，且能一口氣畫好較大的面積。

Q2. 用鉛筆、炭筆畫完底稿後，是不是最好用素描保護噴膠固定？

建議用素描保護噴膠固定。未噴膠的狀態下直接進行透明薄塗的話，描畫材料的黑（色）會被油脂溶出，導致畫面髒汙。雖然也有直接運用溶出的顏色來畫的製作方式，但噴上保護噴膠的話，作畫時比較不必擔心滲出。

如果是炭筆的話，也有一個方法是將畫好的輪廓線或陰影以透明薄塗照描，之後再用布把多餘的炭筆粉末拍落後進行繪製。

■關於初步繪製、透明薄塗

Q3. 透明薄塗後想馬上疊色。是不是最好等到乾了以後？

使用松節油等揮發性油的話，只要30分鐘就會蒸發至某種程度，上面可以接著疊上固有色。即使是油畫調合油，只要不是非常大量使用的話，應該也沒關係。只不過，下層的顏料還濕濕的，處在難以疊上顏料的狀態，也就是蓋上去的顏料無法顯色的話，建議還是等乾了再進行。

基本上多層塗繪顏料時，要等下層的顏色乾了之後再進行。於未乾的顏色上再疊上顏色的話，顏色會很混濁，而且明暗的色調也會變得暗沉。無論如何都想疊色的話，也有一邊用布擦拭一邊上色的方法。

■關於顏料

Q4. 顏料大概多久會乾？

顏料乾燥的天數依顏色而異。以參考基準而言，快則2天，慢則差不多5天左右表面就會乾燥。乾燥較慢的顏色有鎘（Cadmium）系列的紅、黃、群青、深紅、象牙黑等等。較快的顏色則有棕（Umber）系列的棕、鈷藍、普魯士藍等等。油畫顏料是乾性油與氧氣結合，透過氧化而乾燥。過2個星期左右，表面看起來雖然好像已經乾燥了，但需要半年到1年畫作才會完全乾燥。

Q5. 要怎麼做才能讓顏料快點乾？

各家廠商都有推出速乾性的稀釋液、調和媒劑。因展覽要展出而有急用時，遵守說明上的分量與顏料混合的話，快則2小時左右就會乾燥。

此外，油畫顏料不是水彩，即使使用吹風機吹也不會馬上乾燥。只不過，相較於冬天，夏天時氧化反應進行得快，因此作品乾燥得比較快。

Q6. 是不是不能隨意混色？還有，聽說某些顏色有毒？

混色時的確有一部分顏色最好要注意一下，但現在精煉的技術提升，處理時幾乎不需要擔心。其代表性的例子就是過去鋅白＋群青起化學反應而引發變色，因此被認為最好避免，但現代好像幾乎不會變色了。尤其是畫具組裡有的顏色（如果不是特殊的顏色），不妨盡情體驗混色的樂趣。

另外，關於毒性方面，有一部分顏料（鋅白、鎘色系等含有重金屬者）攝入人體不好。只不過，只要不是放入口中、沾到傷口的話，並不需要太過神經質。

Q7. 覺得調色盤上剩下的顏料浪費很可惜。

油畫顏料會因氧化而乾燥。只要置於不接觸空氣的狀態就不會乾掉。將整個調色盤以保鮮膜包裹，放進冰箱冷藏的話，低溫會停止氧化進行而延長保存天數。在不接觸空氣的狀態下放進冷凍庫的話，據說1～2個月都不會乾掉。

■關於素描

Q8. 素描能力是必要的嗎？

如果想將物體表現得像的話，一定程度的素描能力是必要的。

素描就相當於體育的基礎體力。如果具備只用黑色進行陰影表現的基礎描寫力，寫實表現就會顯著提升。

素描能力需要到什麼程度，牽涉到想做出什麼樣的表現這個根本問題。不過，在具象表現上，至少要有掌握形狀、畫出一定程度的立體感這樣的素描能力。順帶一提，本書範例作品〈向日葵〉的作者，好像只有進行油畫創作，並沒有特別練習素描。

此外，畫得像照片般的寫實表現，構圖、形狀、立體感、質感、空間，還有，最後是顏色和色調這些要素相對重要，但主題如果是人、生物的話，還要加上身材比例、動作（動感）、表情、骨骼等要素。繪畫不同於照片，即使乍看之下畫得像照片般，也會由於重點放在哪而使得畫作截然不同。素描的必要性，端看你想追求的表現。

■美術用語

・camaieu →P4
指使用茶系色或藍色系等單色只畫出明暗的技法。初學者使用茶褐色以camaieu技法畫底稿，之後再以彩色上色，這樣的畫法進行起來比較簡單。

・scratch →P82
刮的意思。事先將下層塗繪的顏料放乾，在上層以覆蓋上去的方式塗上其他顏色，再用針之類銳利的物品刮的技法。下層的顏色會以線狀露出來，可刻劃出具銳利感的線條。

・反射光 →P4
物體所形成的陰影，其陰影側會由於牆壁或地面的反射而稍微變亮。反射光就是指這個反射的光、變亮的部分。是呈現形狀往內繞和立體感的重要要素之一。

・印象派 →P34
19世紀中葉於法國興起的藝術運動。有莫內、雷諾瓦、梵谷等許多畫家。去掉捕捉對象的輪廓線及固有色，試圖表現沐浴在光與空氣感之中的印象。將黑色從顏料箱裡廢除，以鮮豔的筆觸畫出的畫面為其特色。

・肌理（matiere） →P20
指畫肌。用來表示畫肌的材質感，例如畫面的凹凸感，或如陶器般的光澤感、細緻度等等。對畫家而言，是有別於描繪、決定畫作質感的另一個重要的要素。

・色調（tone） →P10
色調是指明暗的階調、彩度。是同時形容亮度（明亮度）和彩度（鮮豔度）2個屬性的詞彙。

・亮點（highlight） →P4、9
物體表面最閃亮的部分。

・透明薄塗 →P5
指初步繪製時，使用較多的稀釋液像水彩般塗繪。稀釋液使用的是松節油、石油油精、油畫調合油等等。

・筆觸（touch） →P10
指畫面的筆跡、筆觸。

・超現實主義（surreal、surrealism） →P74
1920年代於法國所興起的藝術運動。如同達利以及馬格利特所主張的不合邏輯又不可思議的世界觀，試圖探求人無意識之中的世界，以及不合理、非現實的世界並加以表現。

・罩染（glaze、glacis、glazing） →P19
在顏料已乾燥的不透明畫面上，以稀釋液將顏料稀釋得很稀薄塗繪好幾層，營造出光澤及深度的技法。想將色調微妙地調暗或是於單一色的描寫上增添彩度時所使用的古典技法。

・滴灑（dripping） →P51
滴淋。將液態顏料滴到放置於地板上的圖面使之噴濺的作畫技法。是傑克遜・波洛克（Jackson Pollock）繪畫時所使用的技法。具有偶然性、即興的效果。

・噴畫（spattering） →P80
將刷具上沾的顏料靠在細網上摩擦，使細小的顏色粒子噴濺到圖面的一種手法。可以獲得比起噴槍更粗的粒子。

・邊界線（edge） →P83
邊界線、交界的意思。「邊界線銳化」、「加強邊界線」都是指強調邊界線。「邊太強」則是邊界太明顯的意思。

■材料、工具

・全石墨素描鉛筆 →P83
完全沒有木頭部分，全部以筆芯構成的鉛筆。

・刮刀 →P28、畫具P109
用來將畫面或調色盤上乾掉的顏料刮除的工具。和畫刀不同，帶有刀狀的銳利刀刃，可以刮除畫刀所去不掉的顏料層。使用時注意不要傷及畫布本身。

・炭精條 →P18
混合黏土和石墨以高溫燒製硬化而成，如粉筆大小的方形條狀繪圖工具。有白、黑、褐色、紅褐色等4種顏色。炭精條的日文「コンテ」是取自法國康緹（Conte）公司所製造的棒狀畫具名稱。

・紙捲色鉛筆（Dermatograph） →P83
三菱鉛筆所製作的一種色鉛筆。由於筆芯含蠟量高，因此做成從筆頭開始用紙捲起來、露出筆芯的構造。一般難以畫上去的玻璃或陶器、皮膚等地方都可以畫。油畫如果是乾燥的畫面，畫起來也很適合。

・無框畫布 →P46、畫具P110
由於將畫布釘（釘子）釘在背面而非側面，連側面都可以畫，是一種現代流行的畫布。由於看不見釘子，感覺整潔清爽。不用裱框就能展示，現代藝術家頗為愛用。也稱為帶框油畫布。

・極細筆 →P49、畫具P108
日本畫使用的畫筆，筆鋒極為細長。被視為能畫出最細線條的筆，用於毛髮或睫毛等細微的部分。

・壓克力打底劑（gesso） →P18、畫具P111
本來是指水溶性的白堊（碳酸鈣）打底材料，現在大多作為各家廠商所推出的壓克力打底劑名稱使用。壓克力打底劑也可以當成油畫打底劑使用，但如果不等到水分完全蒸乾（3天左右）再使用，有可能剝落。

・壓克力塑型劑（modeling paste） →P18、畫具P111
壓克力系的塑型媒劑。油畫中可用來打底，做出有高低差的凹凸畫面。

Q&A 　如何去除附著在衣服上的顏料、乾掉的畫筆上的顏料呢？

雖然各家廠商都有推出去除劑，不過要完全去除衣服上沾到的顏料似乎很困難。
其中也有好幾家的產品成分天然，且安全、無公害、水溶性、不燃性、無臭，可以去除得很乾淨。
為了避免顏料馬上擴散，先用布捏起來，再以適量去除劑沾濕衣服上附著的顏料，徹底搓揉後用水沖乾淨。

此外，也有產品可以將因顏料變乾硬的畫筆再生使用。長時間浸泡的話，可以某種程度再生，也有潤絲的效果。

Aqua Magic（油彩清潔劑）

Super Multi-Cleaner（顏料清潔劑）

畫具

油畫顏料

備齊油畫的基本色

油畫顏料是將色料（色粉）以乾性油研磨而成的顏料。

和水彩不同，油畫顏料即使在乾燥後，也能維持上色時顏色的鮮豔度不變，繪製時可以不用擔心掉色（透明度的變化、暗沉）。有物質感的顏料流動性佳，可呈現筆觸及堆砌效果，或是能添加稀釋液層層塗繪，呈現深沉厚重的畫面。是能夠多樣化表現的畫材。

而且只要保存狀態良好，完成的作品經年累月也不會褪色。

初學者首先可以從整套販售的基本12色開始。不夠的顏色、想使用看看的顏色不妨之後再逐步購齊。

油畫顏料組

各家廠商都有推出各式各樣的油畫顏料。從練習用、專家用，到講究顏料和顯色的專業用，還有較快乾燥的速乾型等等都有，價格區間也各異。即使是相同的顏色名稱，也會因品牌不同而有各種色調。此外，也有很多各家廠商獨家開發的顏色。如果有喜歡的顏色，不妨單色選購試用看看。

焦棕 Burnt Umber ●
焦赭 Burnt Sienna ●
亮紅 Light Red ●
鈷紫 Cobalt Violet ●
玫瑰紅 Rose Madder ○
淺亮紅 Bright Red Light ●
鎘紅 Cadmium Red ●
土黃 Yellow Ocher ●
鎘黃 Cadmium Yellow ●
鎘薔黃 Cadmium Yellow Pale ●
鋅白 Zinc White ●

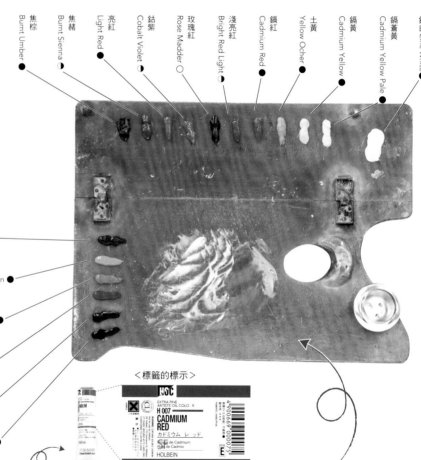

鉻綠 Viridian ◑
鎘綠 Cadmium Green ●
鈷綠 Cobalt Green ●
鈷藍 Cobalt Blue ◑
群青 Ultramarine ○
象牙黑 Ivory Black ●

<標籤的標示>

好賓（HOLBEIN） 鎘紅
CADMIUM RED Ｅ ＊＊＊ Ⅳ ● ⊠
※標示因廠商而異

顏料的標籤標示？ ★◑＊ABCDEFⅠⅡⅢⅣⅤ⊠

標籤上資訊滿滿！
上面記載了色料名、性質、價格區間、注意點

1.牢固度：不會龜裂、剝落的牢固度
2.耐光性：因光線而褪色、變色的程度
3.透明度：分為透明○、半透明◑、不透明●。
　　　　　罩染較適合使用透明色
4.乾燥天數：在相同條件下，乾燥所需的天數
5.混色限制：混合的話會變色者
6.有害性：使用時需注意的顏料

好賓 專家用油畫顏料12色

松田（MATSUDA）油畫顏料17色

松田（MATSUDA）專家油畫顏料12色

＊顏料名上加的「Tint」、「Hue」等名稱，過去是指原本顏色的低價格代用品的意思，但現在則經過改良、顯色度良好，而當成獨家的顏色

（顏料標籤，由右至左編號 ① 至 ⑫）

⑫	⑪	⑩	⑨	⑧	⑦	⑥	⑤	④	③	②	①
象牙黑 Ivory Black	鈷藍 Cobalt Blue（Tint）	群青 Ultramarine	鉻綠 Viridian（Tint）	松田淺綠 Matsuda Green Light	永固黃 Permanent Yellow	土黃 Yellow Ochre	朱紅 Vermilion（Tint）	深紅 Crimson Lake	焦赭 Burnt Sienna	焦棕 Burnt Umber	鋅白 Zinc White

必要的顏色？

紅（深紅 Crimson Lake）
藍（群青 Ultramarine）
黃（永固黃 Permanent Yellow）
這些顏色只要添加白色，就能調出幾乎所有的色調。基本12色是3色混色無法調出來的顏色，再加上鮮豔的紅、藍、黃、綠、紫等顏色。

各家廠商推出的顏料有100色以上。
即使外觀看起來是相同的顏色，也會因所使用的色料及透明度而使得彩度、顯色度有所不同。不妨嘗試和其他顏色混色或多層塗繪，了解其中的差異！

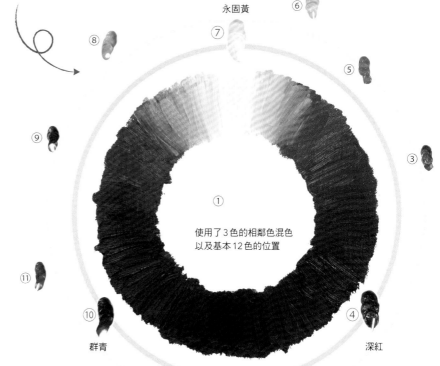

永固黃

群青

深紅

① 使用了3色的相鄰色混色以及基本12色的位置

白色的預備知識

顏料當中，最常使用的就是白色。油畫顏料的白會因為所使用的色料以及乾性油等的不同，使得牢固度、透明度、遮蓋力有所差異。只要事先了解其特性，使用方法也會更加廣泛。速乾白約2天左右就會乾燥。

鋅白（Zinc White）
略帶藍色的白，具透明感，色調很美。雖然著色力和遮蓋力較差，但可以和任何顏色混色，很好用。
塗於上方的顏料有可能產生龜裂或剝落，因此不建議用於打底。

銀白（Silver White）
略帶透明感的白。固著力強、著色力弱。適合用於混色、上第二層顏色。
含有鉛，使用上需稍加留意。

鈦白（Titanium White）
顏料最白，著色力、遮蓋力強。混色上沒有限制，也適合最上層的塗色。

永固白（Permanent White）
強烈的白，著色力、遮蓋力普通。和任何顏色都可混色，也適合最上層的塗色。

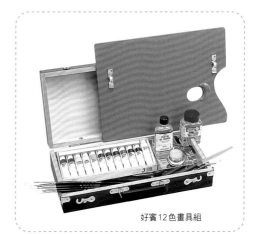

好賓12色畫具組

了解基本的乾性油、揮發性油及其使用方法

畫用輔助劑是和顏料一起溶解使用的稀釋液、催乾劑、清潔劑、凡尼斯類的總稱；揮發性油類是調整顏料濃稠度的溶劑；乾性油可使顏料乾燥、黏著於圖面上。

繪製油畫需一邊以稀釋液調整黏稠度一邊進行，初學者一開始可以使用調配好的油畫調合油。隨著漸漸熟習，不妨於初步繪製時嘗試使用揮發性油。等到全盤了解繪製方法以後，再視需要試著調製適合自己的揮發性油和乾性油。依畫用液的使用方法不同，能呈現具光澤的圖面、霧面消光的圖面等多樣化的表現。

畫具
畫用輔助劑

調合油

油畫調合油

在亞麻仁油當中添加石油溶劑、催乾劑、合成樹脂，以最佳比例混合而成。從底稿到最後修飾都可使用。

速乾性調合油

速乾調合油

和油畫調合油一樣，裝入油壺使用。可加快顏料乾燥，形成的塗膜強韌、不會變黃。

揮發性油

松節油

以松樹樹脂蒸餾、精製而成，溶解力佳。多使用於初步繪製階段。

乾性油

亞麻仁油

提取自亞麻種籽的乾性油，缺點是乾燥後會稍微變黃，但具有快乾、高光澤感、粘著性佳等特性。

石油油精

將提煉自石油的溶劑經分餾、精製而成的揮發性溶劑。不含樹脂成分，油脂或樹脂的溶解力比松節油稍弱。

罌粟油

提取自罌粟籽的乾性油，乾燥速度緩慢。不會變黃，因此以白色等淺色系做最後修飾時使用也能發揮效果。

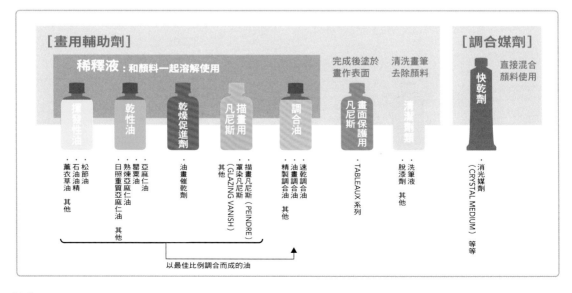

[畫用輔助劑]

稀釋液：和顏料一起溶解使用

完成後塗於畫作表面　清洗畫筆去除顏料

[調合媒劑]

直接混合顏料使用

揮發性油	乾性油	乾燥促進劑	凡尼斯 描畫用	調合油	凡尼斯 畫面保護用	清潔劑類	快乾劑
・薰衣草油 ・石油油精 ・松節油 其他	・亞麻仁油 ・罌粟油 ・熟煉亞麻仁油 ・日照重質亞麻仁油 其他	・油畫催乾劑	・描畫凡尼斯 ・罩染凡尼斯（PEINDRE） （GLAZING VANISH） 其他	・精製調合油 ・油畫調合油 其他	・TABLEAUX 系列	・洗筆液 ・脫漆劑 其他	・消光媒劑 （CRYSTAL MEDIUM） 等等

以最佳比例調合而成的油

乾燥促進劑

油畫催乾劑（SICCATIF）

想加快乾燥速度時，或冬天顏料乾得較慢時使用。使用過量的話可能產生龜裂，因此使用時需遵守分量。

描畫用凡尼斯

描畫凡尼斯（PEINDRE）

和顏料混合使用的話，可增加顏料的光澤度和透明感，呈現有深度及有活力的圖面，具有良好的流動性。

快乾劑

消光媒劑（CRYSTAL MEDIUM）等等

以醇酸樹脂製成的速乾性描繪用媒劑，直接和顏料混合使用。乾燥速度比催乾劑快，幾個小時就能乾燥。乾燥時間、混合的量、透明度依產品而異。

洗筆用具

洗筆油、洗筆液

由石油成分精製而成的最高級洗筆液。
其他還有洗筆液、溶解調色盤上乾掉顏料的脫漆劑。

畫用油的容器

＜油壺＞
固定在調色盤上使用的類型。算珠形狀的即使傾倒也不容易溢出。2個為一組的類型可分別裝入稀釋液使用。

＜顏料碟＞
使用於寬度較寬的筆刷。
也可以用小盤子代替。

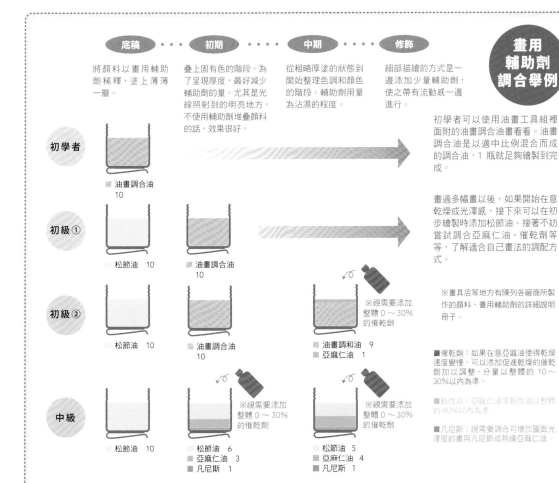

畫用輔助劑調合舉例

底稿	初期	中期	修飾
將顏料以畫用輔助劑稀釋，塗上薄薄一層。	疊上固有色的階段。為了呈現厚度，最好減少輔助劑的量。尤其是光線照射到的明亮地方，不使用輔助劑堆疊顏料的話，效果很好。	從粗略厚塗的狀態到開始整理色調和顏色的階段。輔助劑用量為沾濕的程度。	細部描繪的方式是一邊添加少量輔助劑，使之帶有流動感一邊進行。

初學者
■ 油畫調合油 10

初級①
■ 松節油 10　／　■ 油畫調合油 10

初級②
■ 松節油 10　／　■ 油畫調合油 10　／　■ 油畫調和油 9　■ 亞麻仁油 1
※視需要添加整體 0～30% 的催乾劑

中級
■ 松節油 10　／　■ 松節油 6　■ 亞麻仁油 3　■ 凡尼斯 1　（※視需要添加整體 0～30% 的催乾劑）　／　■ 松節油 5　■ 亞麻仁油 4　■ 凡尼斯 1　（※視需要添加整體 0～30% 的催乾劑）

初學者可以使用油畫工具組裡面附的油畫調合油畫畫看。油畫調合油是以適中比例混合而成的調合油，1 瓶就足夠繪製到完成。

畫過多幅畫以後，如果開始在意乾燥或光澤感，接下來可以在初步繪製時添加松節油。接著不妨嘗試調合亞麻仁油、催乾劑等等，了解適合自己畫法的調配方式。

※畫具店等地方有陳列各廠商所製作的顏料、畫用輔助劑的詳細說明冊子。

■催乾劑：如果在意亞麻油使得乾燥速度變慢，可以添加促進乾燥的催乾劑加以調整，分量以整體的 10～30% 以內為準。

■乾性油：亞麻仁油等乾性油以整體的 40% 以內為準。

■凡尼斯：視需要調合可增加圖面光澤度的畫用凡尼斯或熟煉亞麻仁油。

畫具

畫筆、畫刀、調色盤

油畫常使用豬鬃。活用了油畫顏料流動感的肌理、筆觸，正可謂油畫的代名詞。粗而有韌性的豬鬃是具物質感的油畫最適合的畫筆之一。其他還有柔軟的動物毛、尼龍毛、以尼龍加工成具有動物毛特徵，名為 RESABLE 的合成纖維。

軟毛使用於最後修飾時描繪細節，以及將顏料以稀釋液溶解薄塗上色。最開始可以大致準備 6～8 支豬鬃的圓筆和平筆，再依照需求逐步買齊。

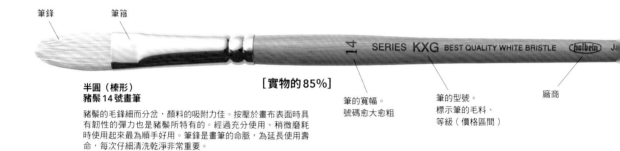

筆鋒　　筆箍

半圓（榛形）
豬鬃14號畫筆

豬鬃的毛鋒細而分岔，顏料的吸附力佳。按壓於畫布表面時具有韌性的彈力也是豬鬃所特有的。經過充分使用、稍微磨耗時使用起來最為順手好用。筆鋒是畫筆的命脈，為延長使用壽命，每次仔細清洗乾淨非常重要。

[實物的85%]

筆的寬幅。號碼愈大愈粗

筆的型號。標示筆的毛料、等級（價格區間）

廠商

<畫筆的種類>

備齊豬鬃的半圓或平筆為主即可。
畫筆要選擇較大的來畫。初學者很容易流於使用小尺寸的畫筆細細描繪，因此應刻意選擇稍微大一點的畫筆，以便大筆大筆掌握大面積。

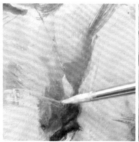

豬鬃14號
半圓（榛形）

豬鬃12號
圓

豬鬃10號
半圓（榛形）

豬鬃8號
半圓（榛形）

合成纖維6號
半圓（榛形）

合成纖維4號
半圓（榛形）

合成纖維2號
半圓（榛形）

馬毛0號
圓

極細筆
（日本畫使用的筆鋒細長的畫筆）

羊毛　　合成尼龍　　豬鬃

<排刷> 從軟毛的羊毛，到如刷子般偏硬的豬鬃等各式各樣

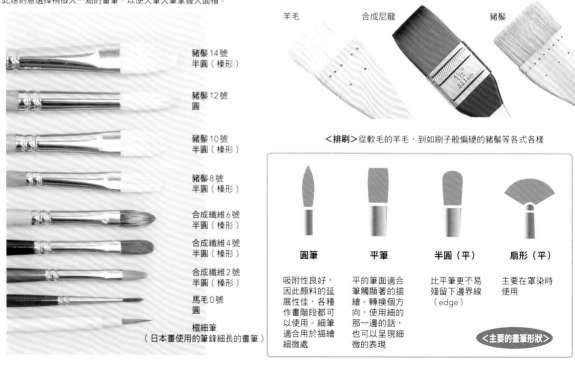

圓筆	平筆	半圓（平）	扇形（平）
吸附性良好，因此顏料的延展性佳，各種作畫階段都可以使用。細筆適合用於描繪細微處	平的筆面適合筆觸顯著的描繪。轉換個方向，使用細的那一邊的話，也可以呈現細微的表現	比平筆更不易殘留下邊界線（edge）	主要在罩染時使用

<主要的畫筆形狀>

2.以畫刀堆疊、刮

作畫用的畫刀和塗抹牆面的水泥抹刀一樣，於混合、堆疊顏料，或將塗抹的顏料抹平、刮薄時使用。只用畫筆塗繪，想要在圖面上呈現與畫筆不同的厚度、痕跡時，不妨試試使用畫刀。畫刀的筆觸和畫筆截然不同，可以創造出具有獨特樣貌的畫面。

調色刀像奶油抹刀，於混合顏料時使用。也可以作畫用的畫刀替代。

作畫用畫刀

最好有大、小2把

調色刀

有1把就足夠了

刮刀

比畫刀厚而有力，且刀刃鋒利的的刀具。在刮的時候可發揮威力

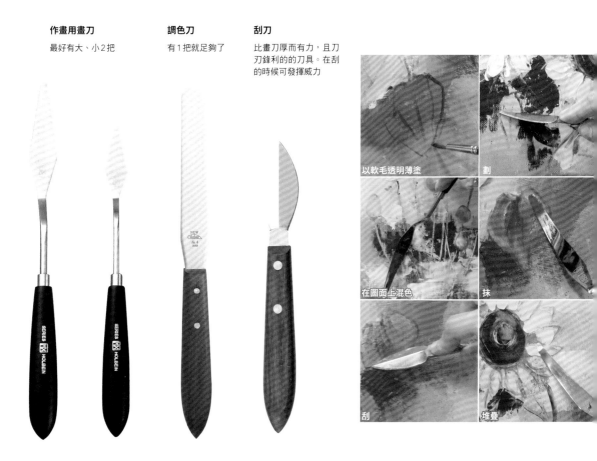

以軟毛透明薄塗

割

在圖面上混色

抹

刮

堆疊

3.調色盤先按同色系依序排列

調色盤有木製、鋁製、拋棄式紙調色盤等等。形狀則有圓形、長形、可摺合起來收納進畫箱的類型。如果手拿著調色盤不方便繪製的話，可以放在穩固的檯面上畫。

作畫後，將調色區域的顏料以畫刀或布去除乾淨的話，下一次使用時會比較方便。

顏料的排列方式

排法因人各異。基準是中央空出調色的區域，並將同色系相連排列在調色盤邊緣備用的話，比較便於調色，使用上也方便。
最常使用的白色則多放一點在寬敞且容易取用的位置。

作畫後的調色盤

只有調色區域的顏料要經常以畫刀或布去除乾淨備用。最後再塗抹薄薄的油畫調合油或亞麻仁油擦拭、使油脂滲入的話，可形成油膜，延長使用壽命。

＜調色盤的握法＞

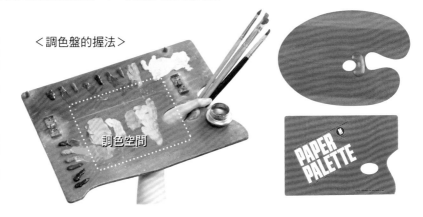

調色空間

PAPER PALETTE

1.一開始使用中目的畫布板

畫布是在麻布表面塗布隔離用的膠,上面再施以白色基底塗料打底的支撐體(基底)。用來支撐的內框,則使用不易彎曲變形的杉木材質。布料除了麻布也有使用棉的棉布,或使用合成纖維製成的。畫布的張力、收縮、彈性、布紋都各不相同。

此外,依照基底塗料的不同,用途分為油畫用和壓克力用。

初學者建議購買已事先繃釘在木框上的「畫布板」。品質優良的杉木材質木框可以反覆重新釘製畫布。將來分別購買畫布和木框學會自己釘製的話,就更加專業了。

畫具
畫布、內框、打底劑

畫布布料的織紋

畫布依布料的織紋分為細目、中目、粗目。細部描繪適合細目、動態的畫法則適合粗目。一般市面上販售的是中目,其他則可能需要訂購。

畫布固定釘
畫布用的釘子。最好使用不會生鏽的材質

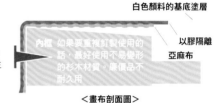

白色顏料的基底塗層

內框 如果要重複釘製使用的話,最好使用不易變形的杉木材質。廉價品不耐久用

以膠隔離
亞麻布

＜畫布剖面圖＞

[油畫用畫布]

細目　　　　　中目　　　　　粗目

畫布基底塗料的差異

畫布因基底塗料的配方,分為吸水性、半吸水性、不吸水性。一般的油畫畫布是不吸水性的。

在畫具店則是分類為油畫用、壓克力用、油畫壓克力兩用,因此是以用途來區分。

畫布的尺寸

畫布依長寬比例不同分為F(人物)、P(風景)、M(海景)、S(正方形)等規格,以號數大小表示尺寸。

其他尺寸需特別訂製,也因此價格相對較高。

單位 mm	F (Figure)	P (Paysage)	M (Marine)	S (Square)
0 號	180×140			
1 號	220×160	220×140	220×120	220×220
SM	227×158	SM 讀作 thumbhole		
2 號	240×190	240×160	240×140	240×240
3 號	273×220	273×190	273×160	273×273
4 號	333×242	333×220	333×190	333×333
6 號	410×318	410×273	410×242	410×410
8 號	455×380	455×333	455×273	455×455
10 號	530×455	530×410	530×333	530×530
12 號	606×500	606×455	606×410	606×606
15 號	652×530	652×500	652×455	652×652
20 號	727×606	727×530	727×500	727×727

無框畫布

無框畫布是背面以釘書針固定的特殊畫布,特徵是側面也可以作畫。由於不需裱框可簡單地直接作為裝飾,頗受現代美術的創作者愛用。只要使用專用的釘槍,自己也可以釘製。也稱為帶框油畫布。

＜畫布夾＞
便於攜帶未乾的畫布(使用適合木框厚度的尺寸)

2.以打底效果在圖面呈現厚度、肌理

油畫的特徵是顏料的流動感、厚度，以及其物質感。於底層所施予的打底，是關係到圖面厚度及完成感、肌理的一大要素。底層可因作者的創作意圖改變使用的塗料或材質，也會隨之影響到其上層圖面的質感及畫法。

雖然各家廠商都有推出各式各樣的打底劑，不過建議一開始先試用基本的打底劑看看，以了解其效果。體驗了與未打底狀態的差異後，就能了解到打底的必要性了。

需要怎麼樣的底層，才能接近所追求的表現，不妨在嘗試過程中，探索自己的畫法及風格。

> **將畫布以白色顏料打底，可提升顏料的顯色度**

> **調整畫布的凹凸，增加表現的多樣性**

> **有色打底可降低畫布的亮度，易於作畫**

打底的必要性

1. 想讓圖面稍微帶有厚度（0.5～1.5mm左右的厚度）
 → 打底以稍微隔離

 畫布布料顯眼的圖面，看起來就像薄塗的水彩畫。為了使畫面具有厚重感，要塗上打底劑之後再作畫。
 可以用畫筆或排刷整體徹底塗刷均勻，或是區分出薄的地方、厚的地方，或以畫刀刮擦，透過凹凸的變化呈現出厚度。

 ▶ 作畫例請參考P40／CANSOL使用例

2. 想做出具厚重感、呈現有厚度的畫面（2mm以上左右的厚度）
 → 把作畫用畫刀像水泥抹刀般使用，
 在圖面上堆疊打底劑或顏料

 就算想呈現有厚度的厚重感，如果打底層變得平坦，反而會感覺不出厚度。要刻意做出薄的地方、厚的地方兩者間的高低差。凹凸差過大的話，就用砂紙磨平。

 ▶ 作畫例請參考P18、25／油畫顏料使用例

3. 想做出凹凸明顯的質地
 → 可以用畫刀、滾輪、鏟子及其他各式各樣的
 工具做出質地（材質感）

 用打底時的工具做出凹凸的差異。打底後，利用鏟子、刮薄或疊上不同的顏色等方式，就能創造各種獨特的打底質地。

 ▶ 作畫例請參考P79／銀白色顏料、塑膠袋使用例

4. 在意畫布的布紋，想弄平滑
 → 以排刷直、橫方向交互塗上打底劑，乾燥後用240號
 左右的砂紙打磨

 細細描繪的細緻描寫，適合沒有凹凸的圖面。
 適合使用不殘留筆跡的柔軟羊毛排刷。
 如果想做出完全平整的圖面，也有一個方法是使用合板、MDF板（纖維板）等板材，直接打底後，用砂紙打磨。

 ▶ 作畫例請參考P54／MDF板使用例

5. 由於基底的白色太強烈難以繪製，想將基底上色
 → 以1～4的打底劑直接混合顏料增色，
 或在白色打底劑上方再上一層顏色

 由於打底劑的原料和性質依廠牌或商品而異，直接增添顏色時，應遵照說明書遵守使用方法。此外，也有廠商推出已事先調製好顏色的打底劑。

 ▶ 作畫例請參考P40、66／CANSOL使用例

打底劑

打底劑有油畫專用及水性的壓克力打底劑（gesso），質感、乾燥時間、作畫時的筆觸各不相同，可依用途使用。

留意點

〈1〉畫布分為油畫用、油畫壓克力兩用、壓克力用，並依種類適用不同的打底劑，需特別留意。
油畫用的製品如果使用壓克力打底劑這類水性打底劑，可能造成剝落。

〈2〉壓克力打底劑和壓克力塑型劑單獨或混合使用都可以用於油畫打底。只不過由於是水性的，需要3天（72小時）左右才能完全乾燥。
畫布最好使用油畫壓克力兩用的。

●顏料的白色

使用銀白等顏料的白色來打底可能造成龜裂，最好盡可能避免使用。

●白色打底顏料

是專為打底用而特製的白色油畫打底顏料，牢固、不容易產生龜裂。通常畫布上都有塗有與這相同等級的基底塗料。

●油畫專用打底劑

CANSOL、QUICK BASE等等。是醇酸樹脂類的油性專用，想增添色調時可添加顏料。靜置1天～數天（視氣溫而定）即可乾燥，因此馬上就能開始作畫。
比起顏料已經過稀釋，除了畫布，也可以使用於板材、合板打底。

●壓克力打底劑（gesso）

本來是壓克力用的打底劑，但也被用來作為油畫的打底劑。已經過稀釋，紙類、板材、合板等打底也可以使用。需待完全乾燥後再上油畫顏料。需使用油畫壓克力兩用畫布。

●壓克力塑型劑（modeling paste）

壓克力用的塑型劑，油畫打底也可以使用。孔隙大，具有類似補土的膏泥狀質感，很利於堆砌出厚重感。如果想要增加延展性，可以混合壓克力打底劑。需待完全乾燥後再上油畫顏料。
需使用油畫壓克力兩用畫布。

森田和昌

畢業於武藏野美術大學造型學院油畫學科。
獲第3屆藝術奧林匹亞（Art Olympia）2019年銅牌獎、
第13屆多摩秀作美術展首獎、2008年EPSON攝影大賽
（Epson Photo Grand Prix）特別獎，及其他諸多獎項。
以「人」為主題，以各式各樣的素材展開創作。現以藝
術家＆設計家的身分活躍於日本國內外！
此外，也在大學、高中及文化中心致力於指導後進。
著作有《大切な人へ贈る♪かわいい"name"刺しゅうの
イラスト＆図案集》（マガジンランド出版）。

https://www.kazuyoshimorita.com/
https://www.henoheno.com/

透過14幅作品的繪製步驟剖析筆觸表現和色彩運用

油畫技法入門

2022年7月1日初版第一刷發行

著　　者　森田和昌
譯　　者　王盈潔
特約編輯　陳祐嘉
副 主 編　劉皓如
美術編輯　黃瀞瑢
發 行 人　南部裕
發 行 所　台灣東販股份有限公司
　　　　　＜地址＞台北市南京東路4段130號2F-1
　　　　　＜電話＞（02）2577-8878
　　　　　＜傳真＞（02）2577-8896
　　　　　＜網址＞http://www.tohan.com.tw
郵撥帳號　1405049-4
法律顧問　蕭雄淋律師
總 經 銷　聯合發行股份有限公司
　　　　　＜電話＞（02）2917-8022

著作權所有，禁止翻印轉載。
購買本書者，如遇缺頁或裝訂錯誤，
請寄回更換（海外地區除外）。
Printed in Taiwan

TOHAN

KIHON KARA OUYOU MADE ABURAE Style & Process Oil Painting Bible
© MORITA Kazuyoshi 2022
Originally published in Japan in 2022 by MAAR-SHA PUBLISHING CO.,LTD.,TOKYO.
Traditional Chinese Characters translation rights arranged with MAAR-SHA
PUBLISHING CO.,LTD.,TOKYO, through TOHAN CORPORATION, TOKYO.

國家圖書館出版品預行編目(CIP)資料

油畫技法入門：透過14幅作品的繪製步驟剖析筆觸表
　現和色彩運用/森田和昌著；王盈潔譯. -- 初版. --
　臺北市：臺灣東販股份有限公司, 2022.07
　112面；18.2×25.7公分
　ISBN 978-626-329-261-1(平裝)

　1.CST: 油畫 2.CST: 繪畫技法

948.5　　　　　　　　　　　　　　111007535

〔協　力〕

株式會社世界堂
〒160-0022 東京都新宿区新宿 3-1-1
TEL 03-5379-1111
https://www.sekaido.co.jp/

株式會社 ART CULTURE
〒160-0022 東京都新宿区新宿 3-1-1 世界堂ビル 6F
TEL 03-5360-4007
https://artculture.grupo.jp/
※ 著者作為講師教授課程。

〔畫材提供〕

松田油繪具株式會社
〒167-0041 東京都杉並区善福寺 2-5-2
TEL 03-3399-2177
http://www.matsuda-colour.co.jp/

MARUOKA工業株式會社
〒399-6201 長野県木曽郡木祖村薮原 232-7
TEL 0264-36-2137
https://maruoka.co.jp/

日本畫材工業株式會社

HOLBEIN 畫材株式會社
HOLBEIN 工業株式會社
〒542-0064 大阪府大阪市中央区上汐 2-2-5
TEL 06-6763-1521（HOLBEIN 畫材株式會社）
TEL 06-6191-7722（HOLBEIN 工業株式會社）
https://www.holbein.co.jp/

（2022年2月當時）

作　畫

城戸真亜子
千菅浩信
森田和昌

大谷靖子
竹部裕香
和田美帆子
三木尚子
内海和江
広田豊子

藝術指導、桌面排版、攝影　森田和昌
桌面排版　　　　鈴木博之
桌面排版協助　　仲田直美
企畫、編輯　　　広田豊子
編輯　　　　　　山崎博世